U0275019

摄影之眼

摄影之眼
The Photographic Eye

摄影之眼

The Photographic Eye

摄影之眼

The Photographic Eye

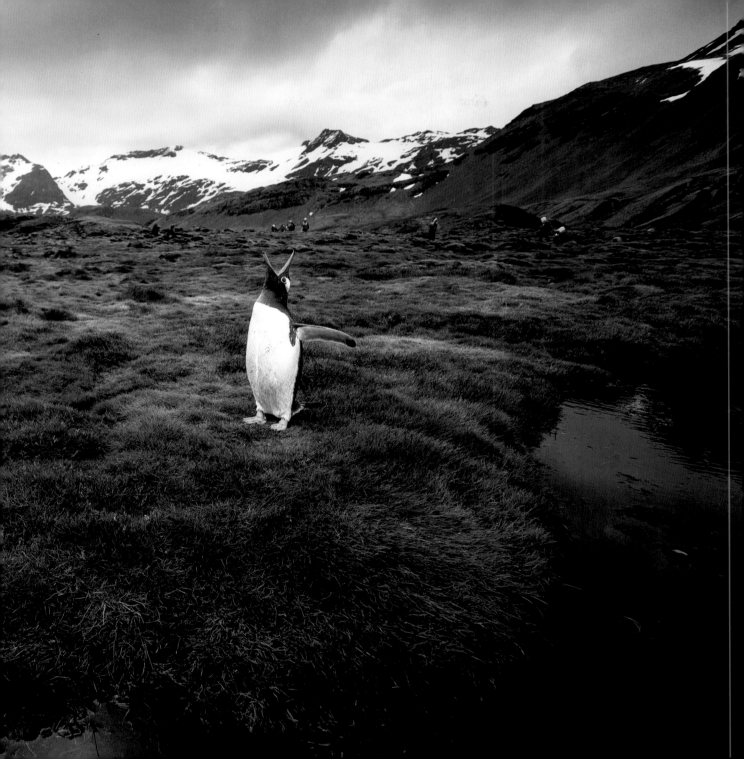

摄影之眼

The Photographic Eye

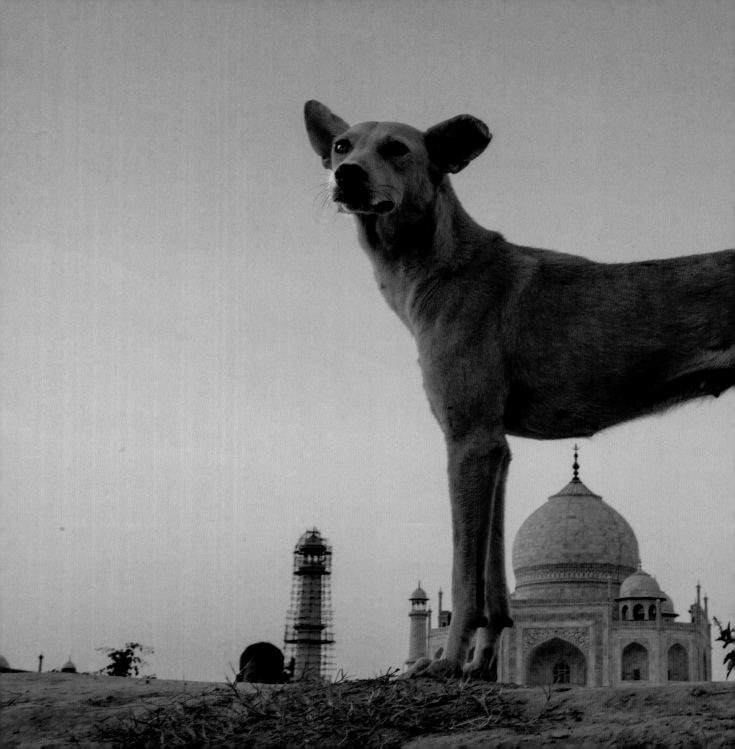

摄影之眼

摄影之眼

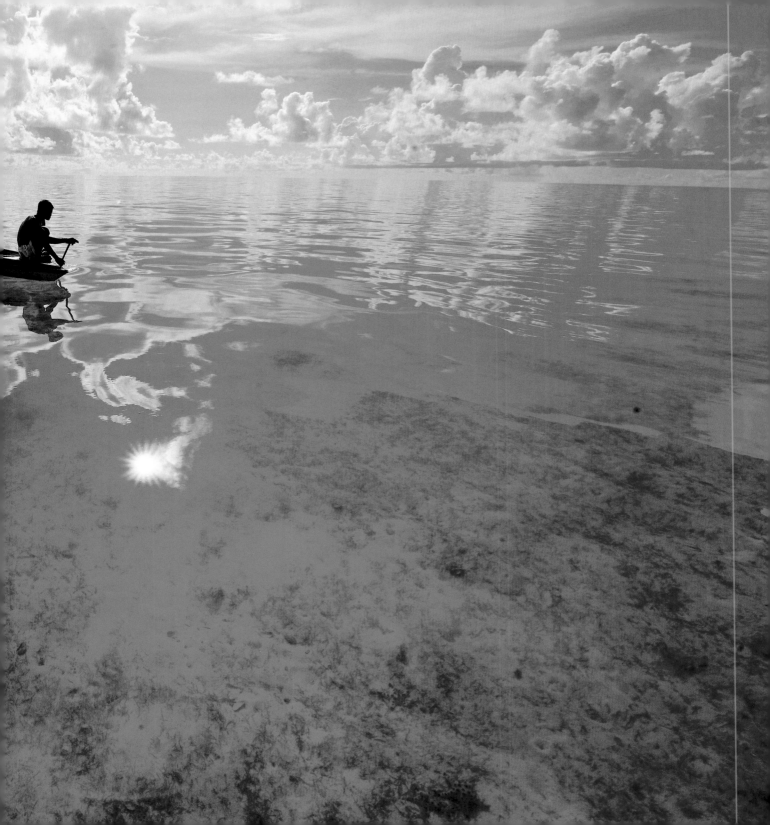

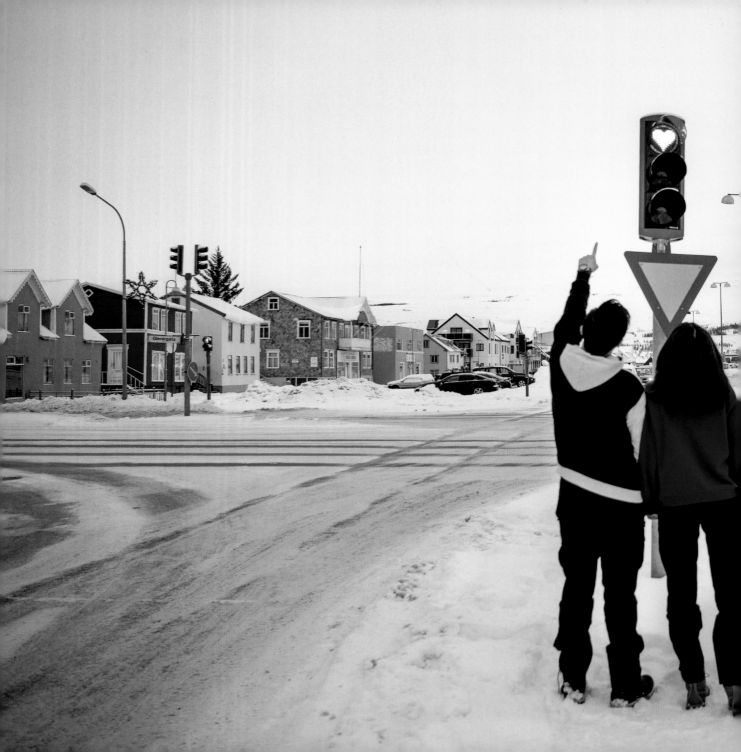

摄影之眼

The Photographic Eye

摄影之眼

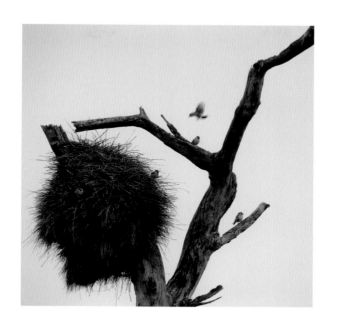

摄影之眼

陈峰 / 著

清华大学出版社

北京

内 容 简 介

本书从"看"的角度深入解读摄影，探讨人眼如何产生舒适的观看感受，揭示隐藏在脑海中的各种视觉法则，并帮助读者更好地理解如何运用摄影中的视觉元素。

本书通过引入"视觉重量"等概念，完美地解决了构图平衡等问题，同时引导读者学会观察、发现和捕捉生活中的美，并快速提高摄影水平。

本书通过17个核心要点深入解释了"摄影眼"，探讨了应该怎么看，以及如何将境界从看到提升至拍到。

本书不仅适合摄影初学者学习使用，还可以作为有一定经验的摄影师提高摄影水平的参考用书。

图书在版编目（CIP）数据

摄影之眼 / 陈峰著. — 北京：清华大学出版社，2024.4 （2024.9 重印）

ISBN 978-7-302-66166-5

Ⅰ. ①摄… Ⅱ. ①陈… Ⅲ. ①移动电话机—摄影技术 Ⅳ. ①J41②TN929.53

中国国家版本馆CIP数据核字(2024)第082005号

责任编辑：陈绿春
封面设计：潘国文
责任校对：胡伟民
责任印制：杨　艳

出版发行：清华大学出版社
　　　　　网　址：https://www.tup.com.cn, https://www.wqxuetang.com
　　　　　地　址：北京清华大学学研大厦A座　　　邮　编：100084
　　　　　社总机：010-83470000　　　　　　　邮　购：010-62786544
　　　　　投稿与读者服务：010-62776969, c-service@tup.tsinghua.edu.cn
　　　　　质量反馈：010-62772015, zhiliang@tup.tsinghua.edu.cn
印　装　者：北京联兴盛业印刷股份有限公司
经　　　销：全国新华书店
开　　　本：215mm×225mm　　印　张：7.4　　字　数：300千字
版　　　次：2024年6月第1版　　　　　　印　次：2024年9月第3次印刷
定　　　价：88.00元

产品编号：103783-01

序言

陈峰是一位思想超前的摄影家。早在 2013 年，当移动互联网平台刚开始受到人们的热烈追捧时，他就开设了"柒摄影"（后更名为"老柒摄影"）的微信公众号，并且经营得有声有色，在摄影界赢得了广泛的声誉。他亲自撰写了许多关于摄影的研究和评论文章，改变了很多人认为"摄影师只会拍照"的刻板印象。他所独创的摄影"根学习"模式，从摄影知识结构和教学方法入手，进行了大胆的创新尝试，也受到了广大摄影师的赞誉。

我与陈峰相识多年，我们一起创作、采风，交流摄影心得，我深知他在摄影领域的才华与热情。他连续五年被福建省摄影家协会评为"福建十大杰出摄影家"，并获得福建摄影金像奖等殊荣。他还被《大众摄影》评为年度"十杰摄影师"，并连续三年获得"影像十佳"的称号。他在国内外的重要摄影比赛和展览中屡获殊荣。

陈峰不仅是一位才华横溢的摄影师，还是一位对摄影艺术有深刻理解的思考者。今天，看到他的新书《摄影之眼》即将出版，我由衷地为他感到高兴。这本书从人类进化的角度探讨了摄影的本质和意义，引导我们走进摄影的奇妙世界，重新认识"看"的艺术。

书中展示的大量精美图片均为陈峰拍摄，其中包括他的经典获奖作品，以及首次公开的新作。每一幅照片都讲述了一个生动的故事，每一个画面都充满了情感和力量。他以这些照片为基础，深入探讨了摄影师的"看"之道，解释了摄影师的眼光与众不同之处。他引入"视觉重量"的概念，揭示了摄影构图中平衡的底层逻辑，让我们对摄影构图有了全新的认识。

《摄影之眼》可以帮助初学者学习如何观察、构图和捕捉那些触动人心的瞬间。对于在创作过程中感到迷茫的摄影人来说，这本书将重新点燃他们对摄影的热情，激励他们走出自己的舒适区，探索未知的领域。我力荐这本书给所有热爱摄影、追求艺术的人士，相信它会给大家带来无尽的启示和灵感。

值《摄影之眼》出版之际，我呼吁并希望更多像陈峰这样具有独特眼光、深刻见解和锐意进取的摄影人，能够坚守优秀传统文化的根基，不断探索和创新传统文化的摄影表达方式。让我们共同努力，打造出更多经得起时间考验的摄影精品，在新时代用手中的相机谱写更加生动的传承文化发展新篇章。

是为序！

中国摄影家协会副主席、福建省文联副主席、福建省摄影家协会主席

潘朝阳

2024 年 5 月 5 日

前言

　　动物幼崽出生后便能站立行走，而人类的婴儿却在一周岁后才开始蹒跚学步，这个问题一直困扰着我。后来我才明白，在人类进化的过程中，我们的大脑容量逐渐增大，这导致了生育上的困难。为了解决这个问题，婴儿硕大的头骨只有在尚未完全成熟的时候才能通过产道。这意味着，与动物相比，人类的婴儿出生时还没有完全发育成熟。换句话说，我们都是"早产儿"。

　　随着现代工业技术的进步，拍摄过程被简化成了按快门的小动作。当相机店员将相机交到你手中的时候，他会帮你装上电池并教你如何按动快门拍摄照片，以此证明相机的可靠性和操作的简便性。这种简单、有趣且可能成为艺术家的体验迅速被人们接受，摄影成为一种全民爱好，同时也造就了无数热爱摄影的"摄影早产儿"。

　　人们相信肌肉的力量能通过训练得到强化，而我们的视觉水平却无法像肌肉那样强化。更多的时候，我们只是盯着风景看，却从未审视自己的视觉这块"肌肉"是否发达。有趣的是，那些视觉水平较低的摄影师往往更满足于欣赏自己的作品。当看到别人拍摄的那些赋予自己创作激情和无限遐想的照片时，有些人可能会用操作相机的不熟练，或者以自己没有在那个时刻出现在现场作为借口。这和我小时候不理解人类是"早产儿"的情况类似。

　　一般来说，拍摄现场提供了无数个拍摄角度，而取景框裁切的不同又带来了无数种构图方案。加上拍摄对象、拍摄时间和拍摄方式的选择，使摄影充满了无限可能。那些有经验的摄影师具备对事物发展的预判能力，能成功地做出选择和决定。这些都是基于观察所做出的决定，因为摄影是基于观察的艺术。在过去，我们常常将过多的精力投入如何操作复杂的相机和控制相机的各种特性上，却忽略了摄影的真正精髓——观察。

　　今天，我想向大家传达一个全新的理念：观察本身就是摄影的顶级技术。我撰写本书的目的，是希望能和你一起探索如何培养属于自己的独特视觉"肌肉"。我深信，摄影不仅是技术和器材的结合，更是视觉艺术的表达。我希望通过本书，引导读者重新审视摄影的本质，并培养出属于自己的独特视觉"肌肉"，形成自己独有的"摄影眼"。

<div align="right">

武夷山兰汤老柒摄影茶坊

陈峰

2024 年 5 月 5 日

</div>

▷ 拦在路中间的鸟窝 · 厄瓜多尔加拉帕科斯群岛

加拉帕科斯群岛距离大陆最近之处约有300千米，这种地理上的隔离造就了其生物的独特性。这里也是给达尔文写《进化论》带来灵感的岛屿。由于人类干扰较少，岛屿上的动物并不畏惧人类，它们的鸟巢就建在道路中间，甚至还有海豹陪你潜水的奇妙景象。

你看到它腹下的一只雏鸟和一个鸟蛋了吗？在人类的观念中，蛋就是鸟窝存在的证据，而摄影作品则是这种存在的见证。然而，在鸟的眼中，人类只是经过它们家园的过客。

对于摄影师来说，任何惊奇都值得捕捉，可以在闲暇时赋予它们想象和意义。我认为这是一种极端享乐主义的做法。按下快门只是瞬间的决定，但快门背后所记录的，却是自然与生命的美好交融。

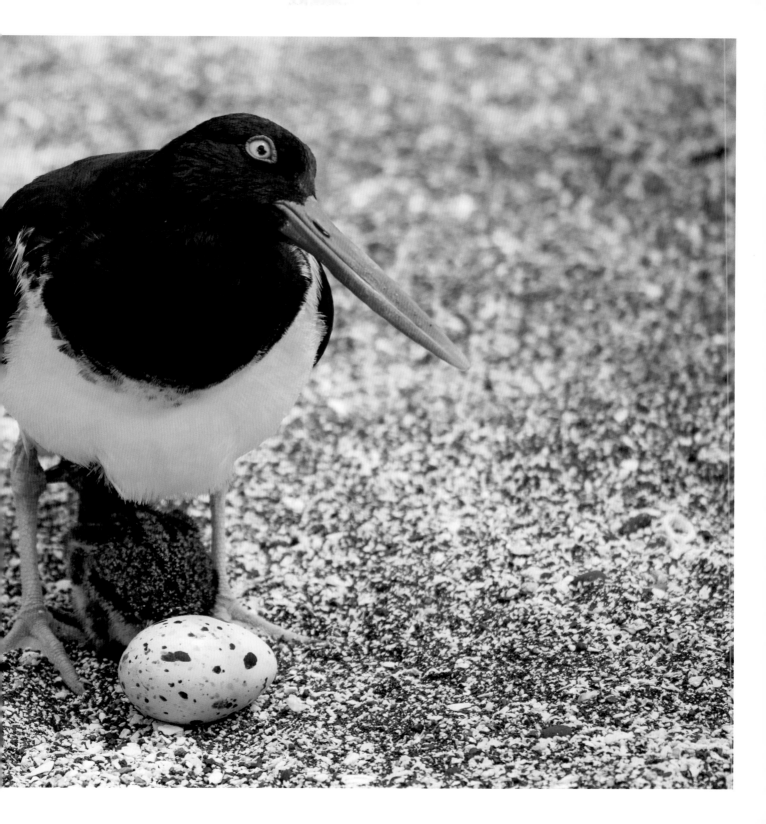

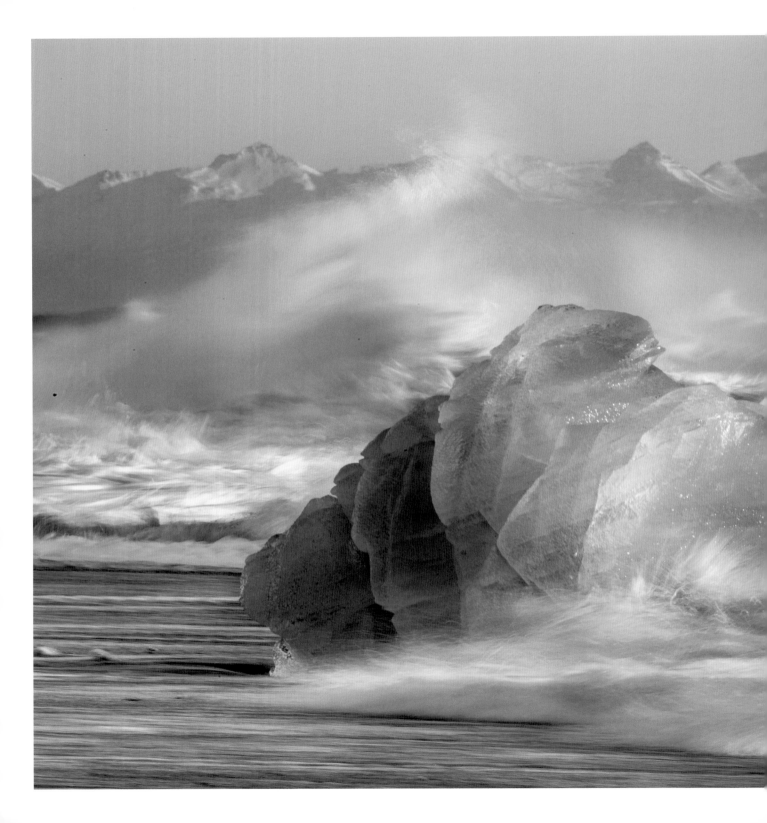

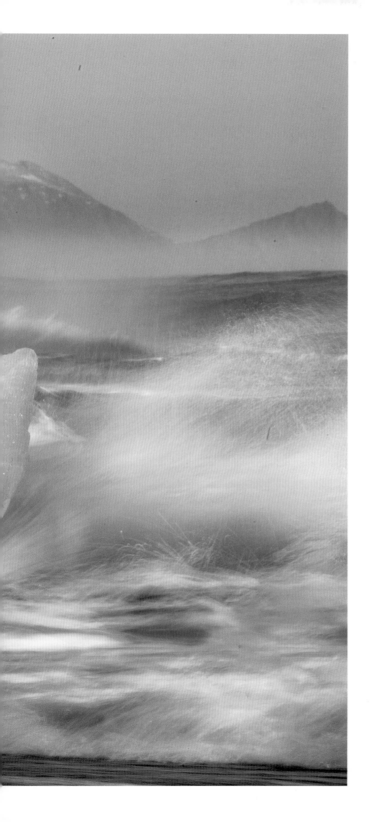

◁ 浪打火炼·冰岛黑沙滩

冰岛火山活跃，喷发出来的岩浆流入大海，长此以往便形成了黑色的沙滩。这种与众不同的景观吸引了全球众多摄影师前来拍摄。从冰湖流下的冰块，汇入大海的同时被海水冲回黑沙滩上，呈现出翡翠绿色，仿佛在向人们展示自己历经的岁月沧桑。在拍摄时，我使用了1/2s的快门速度进行拍摄，让周围的水花在慢门下呈现出拉丝的效果，给人一种风的感觉。在晨光的暖色调下，整个场景呈现出一种浪打火炼的壮丽景象。

CATALOG

目录

第1章

看什么

SEE WHAT

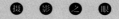

学摄影首先要学会看，先看到而后才会拍到，进一步才是拍出好照片。

学会看？不用惊诧。虽然你张开眼睛就能看，对你来说看比走路说话还更早就会，而在摄影中却变得不可思议地复杂起来。

摄影中的"看"不仅是观察对象的表面，不是简单地用眼睛去看，而是需要我们用心去观察，理解并感知周围的一切，包括光线、色彩、形状、质感等。只有观看中理解被摄对象，我们才能更好地去呈现，在相机参数、拍摄时机、拍摄位置等方面做出正确的选择。和日常生活不同的是，摄影师还需要时刻保持敏锐的观察力，以便在最好的时刻捕捉到最好的照片。认识这种差异性的存在，对你将来能够拍出更具深度和视觉冲击力的照片是非常有帮助的。总之，学会"看"是摄影创作的基础。

看

人类经过漫长的进化，形成了我们独特的视觉、嗅觉、触觉等感知系统。而相机的发明不过两百年，这表明人类的视觉感知并非为了方便拍照而演化出来的。例如，我们的眼睛对红色光谱最为敏感，这种敏感使我们的祖先在相同环境下更早地发现密林深处的成熟水果。在采集为主的年代，这种敏感是生存所必需的。

再者，我们对运动的物体特别敏感，这是对隐藏在草丛中猛兽的警惕。早一瞬间发现运动的物体，就增加了逃命的时间，生存的机会也随之增加。这一切都与生存息息相关，与拍照按快门毫无关系。

例如，摄影师会利用大面积的红色来吸引观者的注意，或者使用慢门拍摄出动感的画面来吸引目光，这些都是摄影师如何将人类视觉感知运用于拍摄中的例子。对视觉的深刻理解是摄影师必须具备的专业素养，也是创作出令人惊叹的作品的必备条件。

▷ 迷人的红草地·中国四川西部

在四川的西部，有一片独特的红草地，它只有篮球场大小，却吸引了无数摄影师前来捕捉它的美丽。我第一次踏足这片土地是在1997年的秋天，当时岸边小路上散落着无数胶卷的外盒，仿佛在"谋杀"着无数胶卷。我忍不住想，如果这些草是绿色的，你是否还会为它停留呢？

我想，我可能是与祖先的结合体，共同呼吸、共同经历。在这个世界上，我们总是受到祖先的影响，他们的喜好和决定都深深地影响着我们。就像我为什么会选择这片红草地，也许也与我的祖先有关。

在这片土地上，我感受到了与他们共患难的艰辛，也感受到了与他们共呼吸的共鸣。他们是我的一部分，也是我生命中的重要影响者。我希望，我能一直保持这种与祖先的连接，继续前行，探索更多的世界。

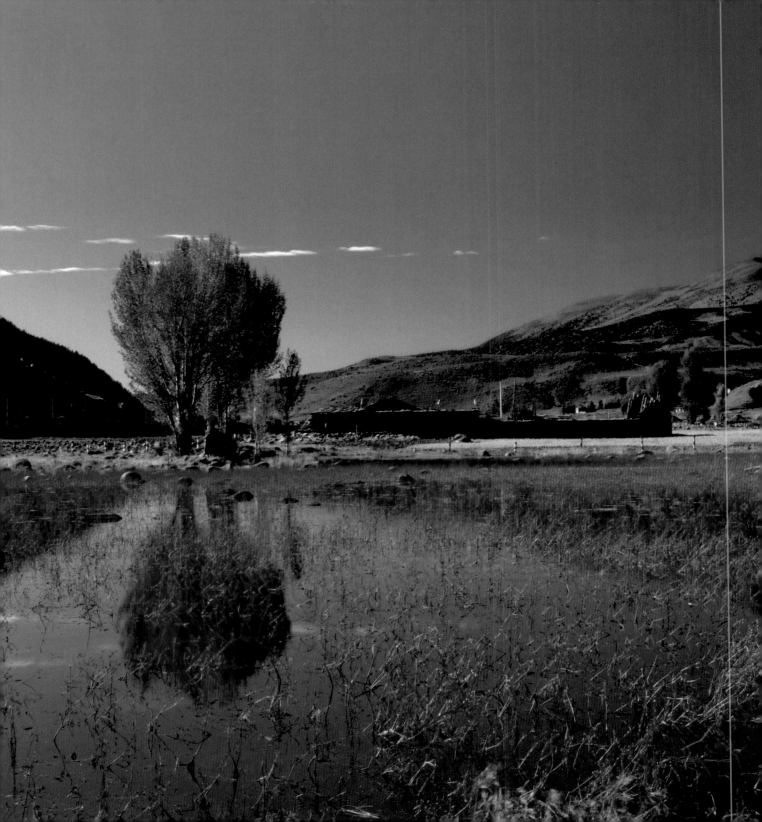

看清的范围

世界是由微观的颗粒组成的，以往我们说的是由分子或者原子构成的，但随着科学的进步，现在可以用更小的颗粒来描述。如果把分子看成球形，它的直径约为0.4nm。分子级别的颗粒已经远远小于我们眼睛的分辨率——100μm。因此，我们眼中的世界不仅是巨大的，还是非常清晰的。但我们在观看时所感知的世界并不是这样的。我们眼睛的视网膜面积很小，集中在中央的一个小区域叫作"黄斑"。例如，当你盯着这本书阅读时，会发现当你看清楚一个字的时候，周围的字就显得越来越模糊。

摄影初学者在拍摄时总是盯着感兴趣的那一点，这个点是他想要拍摄的，而这个点以外的周围环境因为模糊而被漠视。这种观看的视觉习惯可以叫作"视觉牵引"，即以某个清晰的局部牵引你的视觉感知，并把它当作画面的整体的观看方式。从许多初学者拍摄的户外旅游纪念照中就可以感受到这种视觉牵引的作用。初学者在拍摄人像时往往把人物的头部放在画面的中央，并用相机的中央对焦点对准人物的头部。这样操作可能出

现的不良情况是：人物在画面中位置偏低，人物的脚被莫名其妙地裁去，人物四周干扰因素太多，画面杂乱。这些原因都是因为人眼黄斑太小的缘故。当我们观察被摄者的时候，盯着模特的头部看的时候，当你看清楚她的五官之后，你就无法看清楚四周的景物。视觉牵引你的感知，把被摄对象的局部当作画面的全部。对于初学者来说，拍摄时不会感觉到画面杂乱。但当把照片给其他人看时，空间缩小到一张照片的大小，他们并不会只盯着照片的那个主体看。观者的视线会习惯地扫描整个画面，从中寻找自己感兴趣的点观看。画面杂乱、主体太小等诸多问题很快就暴露出来了。

我们经常听到有经验的摄影师给初学者的忠告："摄影是减法。"在尚未熟悉和了解观看的视觉感受的时候，给拍摄画面做减法是一个不错的选择。围绕着你观察的主体进行研究，尽可能地把主体拍摄得大一些，将与主体无关的物体从构图中分离出去，突出主体来表达主题，这能迅速地帮助初学者提高摄影水平。

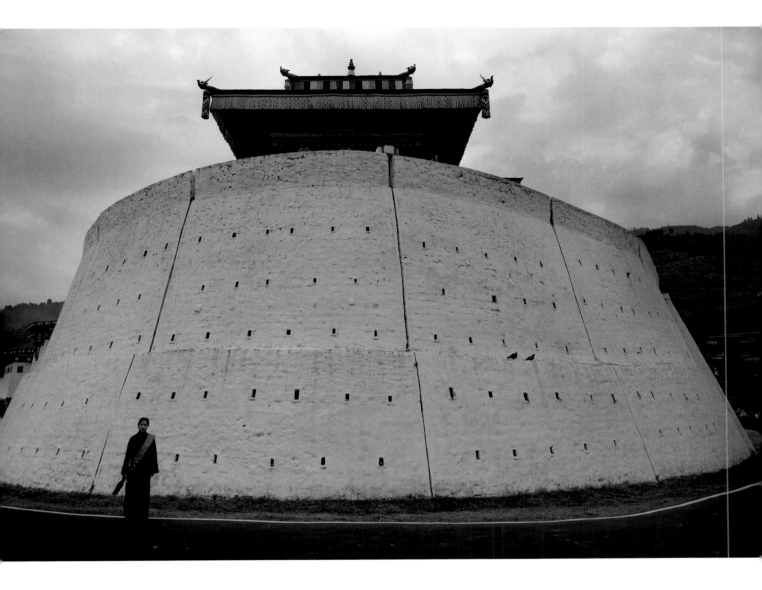

△ 国王的婚礼 · 不丹

2011年6月，我收到了不丹国王婚礼报道的拍摄邀请函。2011年10月13日，我和来自世界各地的媒体一同参加了世界上最年轻的国王—31岁的不丹国王基沙尔·旺楚克与平民吉增·佩玛的婚礼拍摄。婚礼在四面环山的一座17世纪城堡内举行。

对于未形成"摄影眼"的摄影师来说，他们往往喜欢盯着一个物体拍。比如，看到左下角的人，就对着她拍一张人像；看到后面的雄伟建筑，又拍一张。这种根据看的习惯进行逐点拍摄的行为是初学者最容易犯的错误。有经验的摄影师在看到感兴趣的点后，会去寻找和该点相匹配或者关联的其他景物进行构图。这张照片拍的是会场边上警戒的工作人员，人物被较小地放在画面的左下角，场景给人一种庄严肃穆的感受。

看的舒适感

当你面对眼前的一片树叶，如果它过于靠近你，你自然会将其拂开，因为视线被阻断是无法接受的。在远古时期，短视的危害不仅是食物短缺和生存困难，更可能危及生命。这片树叶或许就阻挡了你发现猛兽的视线，增加了被猛兽袭击的风险。

人类直立行走使我们能够看得更远。生活在一个充满未知和危险的世界中，登上高处远眺会令人心旷神怡，这是每个人的共同感受。别以为是高的缘故，而是高造成视线辽阔的原因，越高看得越远，能发现更多的红苹果，并预防猛兽的袭击。

现在我们明白了为什么风光摄影师们总是爬山到高处往下拍，为什么无人机鸟瞰拍摄的照片给人以舒适感。这一切都与视线广阔有关。因此，摄影师总是珍惜那些能够让我们看得更远的机会。

福建霞浦滩涂是摄影初学者的福地。中国海岸线那么长，为什么摄影师对这里情有独钟呢？漫长的海岸线中紧挨着山的不多，山提供了从高往下鸟瞰的舒适感，山才造就了霞浦的优美。在澳大利亚的黄金海岸，你只能仰着镜头拍摄海浪、天空和酒店，而在霞浦海边的小山头上，可以让你看到连接天地的海上种植区。

被前景中较大阴影遮挡的照片，是许多摄影师所不喜的。然而，它却成就了另一类摄影师。他们巧妙地运用这种前景遮挡，拍摄出与众不同的视觉效果，这正是艺术的魅力所在。

还有一种舒适感是一目了然。在远古时代，这意味着视线内无法有猛兽藏身。这种风格的作品叫作"极简主义"。它不仅符合人类进化中的生存法则，还符合节约能量的原则。尽管现代社会中我们消耗的能量越来越少，许多人被专家警告要增加运动量去跑步或爬山，这正是因为我们迷恋简单、懒散的舒适生活。极简主义摄影作品之所以大行其道，是有其道理的。这种风格的作品让人感到极其舒适，符合现代人的审美需求。同时，它们也符合人类进化中的节约能量的习惯，因为它们能够让观者在短时间内看完整个画面，减轻了阅读的负担。

▷ 大海的皱褶·中国福建霞浦北岐

我从2001年就开始拍摄霞浦，当年骑着摩托车能上北岐山头上看日出，今天这里已经发展成为旅游景点。这张照片当年我是用胶片相机拍摄的，曾经满地胶卷外壳的乱石路，如今已经铺设为整洁的路面，并且还加装了围栏。

可以说这片滩涂诞生出无数的摄影家。曾经有一次好友邀请我去某摄影家协会，墙上就高悬着一张霞浦的照片，赫然注明某国际影展银奖作品，如今此类银奖作品已经比比皆是。比如下页这张照片是我在霞浦北岐拍摄的，曾经获得香港国际摄影师公会主办的亚洲摄影年展静物类的金奖。

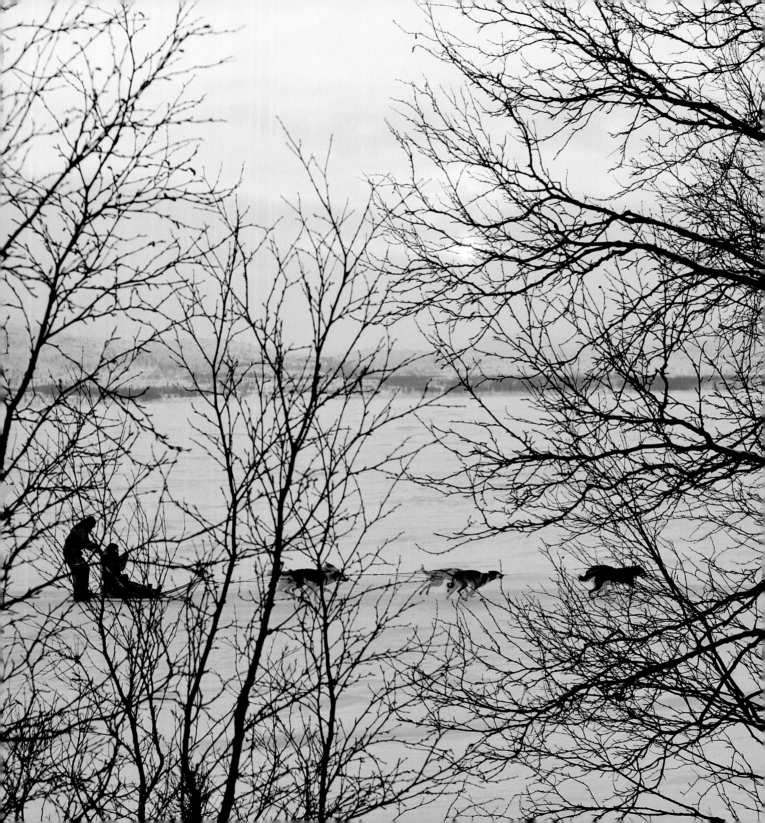

◁ 狗拉雪橇 · 挪威

在2009年，我荣获了美国国家地理中国区人像类金奖，奖品是一趟北欧极光之旅，这让我感到非常荣幸。在这次旅行中，我结识了一位中国低碳旅行的践行者——高先生，之后我们多次在世界各地合作拍摄。

在挪威的吐鲁姆瑟，我们和其他三位同行者一起参加了狗拉雪橇的活动。当其他人急急忙忙地穿过场地边缘的小树林去拍摄时，我和高先生却停了下来，选择拍摄场地边缘的小树枝丫作为前景。此时，小树枝丫的线条细小，未对主体构成干扰，反而增强了画面的形式感。

当我们穿过小树林后再次审视这些照片时，发现之前拍摄的照片缺乏前景的层次感。总的来说，这次经历让我收获颇丰，不仅在摄影技术上有所提升，还结识了一位志同道合的朋友。

看的跳跃

记得我在初学驾驶汽车之前，曾经问过一位老司机："开车时候眼睛应该看哪里？"他想了想，回答说："对着前方看。"我非常不解地继续追问："对着前方大约多少米的位置呢？"他依然只是简单地说："对着前方看。"当我学会开车之后，我便理解了他说的"前方"的意思。

大部分人的双眼上下感知的范围约为120°，左右感知的范围约为200°。我们知道，当我们的注意力集中于某一点时，眼睛会对该点进行对焦以观看细节，而这时对该点周围环境的感知会变得模糊。这种情况对于行驶中的车辆来说是非常危险的。因此，司机的视觉需要随时保持在全面感知的状态下。当需要观察某个特定情况时，司机会转动眼球，让那部分景物进入黄斑区进行更仔细的观看和分析。人在日常生活中，眼球则处于某种待命状态。当发现情况时，我们的目光会被大脑皮层发出的指令所控制，这时进行的是较为高级的视觉活动。另一种情况则是，当我们不假思索时，也会被运动的物体和鲜艳的颜色所吸引，这是较低级的视觉活动，由脑干和部分脊椎神经来支配。例如，当我们从高处看湖面时，在无意识的情况下，视线很自然地被一条船逐渐荡开的尾迹所吸引。

假设观者有足够的时间来观察照片，他们通常也只会关注吸引自己的有限几个点。可以这样假设，首先是无意识的视觉活动，比如红色或者对比强烈的部分、最亮的部分或者某个兴趣点。被某个点吸引之后，我们会开启高级的视觉活动，并开始多点跳跃式地观察这张照片。倘若照片的拍摄范围过于窄小，观者会失去观看的乐趣并停止观看。因此，摄影师在拍摄前需要通过观察，拍摄拥有多个兴趣点的照片。这也是摄影师和一般人在观看上的差异。如果你学会将多个点组合在一起地看风景，那么在古时候你可能成为一位诗人，在今天你可能成为一位优秀的摄影师。

"月落乌啼霜满天，江枫渔火对愁眠。姑苏城外寒山寺，夜半钟声到客船。"张继看到的并不仅是那艘客船上的一个点，还有渔火、明月等多个点，这就是诗人的独特之处。摄影师拍摄风光时何尝不是如此呢？他们需要关注并捕捉到多个有趣的点，并将它们组合成一幅美丽的画面。

▷ **雪山下的撒欢·尼泊尔博卡拉**

狗、小孩、雪山都完美地组合在画面中，更加吸引人的是在撒欢的狗儿。画面至少有三个兴趣点，拍摄时就需要提前对画面作出判断后再按动快门。似乎摄影师也很容易做，只要学会把多个看点组合进一个画面即可。然而，也并非组合起来就能获得成功的摄影作品，还要讲究组合得恰到好处。

尼泊尔被誉为一生必去的国度，位于喜马拉雅山的南面。首都加德满都谷地的海拔不到500米，是低海拔观赏雪山的绝佳地点。如果你选择合适的酒店，可以欣赏到旖旎的雪山风光。但是记住我的话：十月以后是最佳观赏时间，这时雨季才结束，空气能见度高。

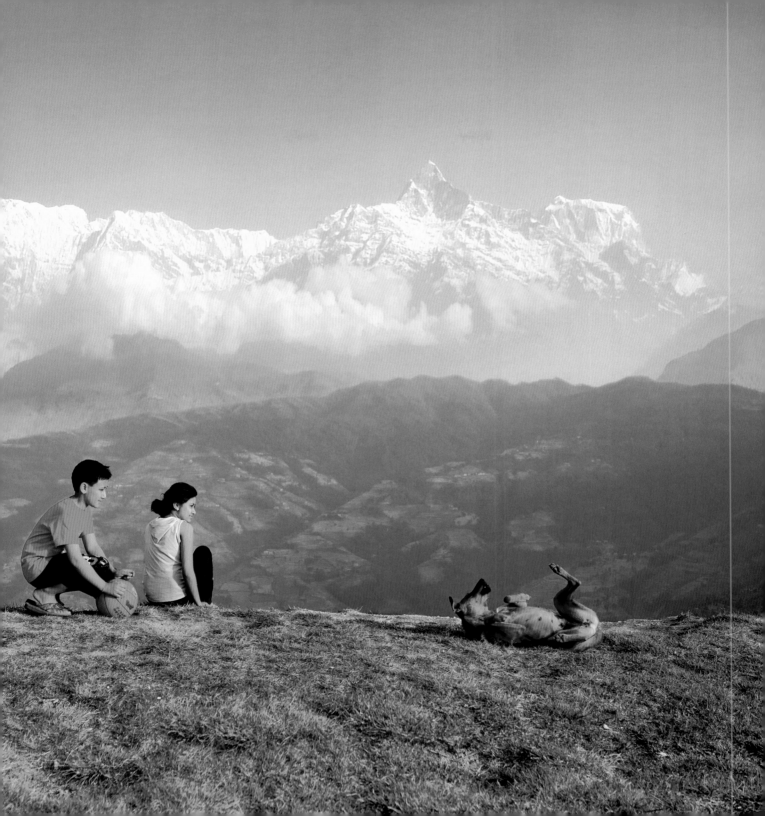

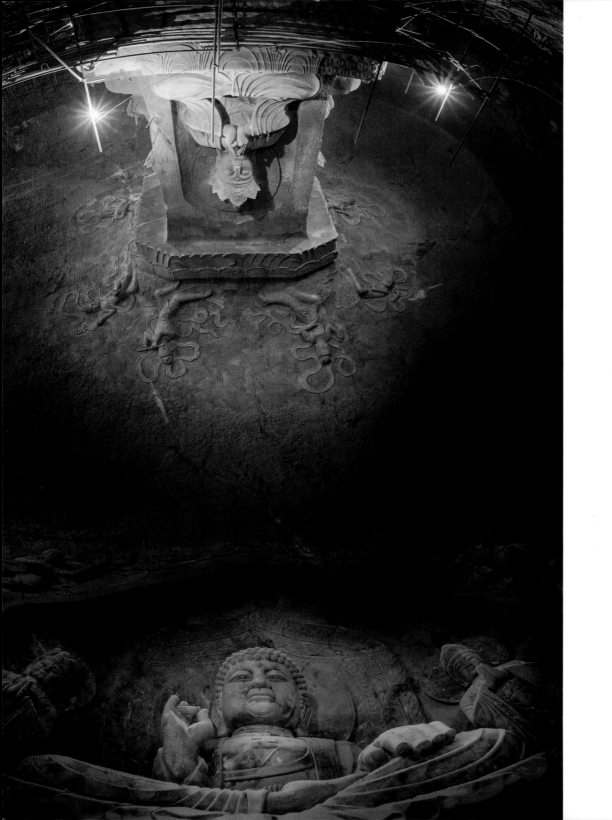

在顺昌县县城边上，一座巨大的石窟正在建设中。一位老和尚不懈地挖掘山体，最终挖空了一座山。

在2016年，这里还只是一片工地，石头只是石头，佛像只是石像。然而，当人们开始供奉"香火"后，这些石像便被赋予了特殊的身份，有了名字和曾经的过往。当我用鱼眼镜头仰望它们时，总感觉自己在从地面往上看，有经验的摄影师通过裸眼就能预判各种镜头的效果，这张照片通过鱼眼视角展现了石雕佛像的两端，给我带来了拍摄的启发，这让我深刻体会到"实践出真知"这句话的内涵。

看到和拍到

你今天拍得怎么样？

没有感觉。

我觉得余晖下地面的金色和人物剪影不错！

啊？我怎么没有看到！

摄影与味觉、触觉关系不大，这里的感觉主要就是指视觉。而摄影师独有的视觉感受，可以叫作摄影的视觉吧，简称"摄影眼"。

在摄影师的眼中，夜晚路边飞驰而过的汽车，如果长时间曝光，能看到拉长的尾灯红色轨迹，这是迷人的。转动身体追随摄影时车是清晰的，周围环境是运动后产生的模糊。摄影师还善于将具体的景物转换为几何形状、明暗关系，以及点、线、面等，从而更简单、快速地分析画面，快速组合出符合视觉习惯的完美构图。但即使摄影师了解这些，也不能随时拍出大片。摄影师其实很可怜，无法像作家那样给故事主人公安排上故事情节和话语，包括每一位角色的名字。不能像画家那样在画布中添加自己认为存在的物体。摄影师选择A可能就得放弃B，因为它们之间的物理距离过远。有人问，摄影师最大的权利是什么？那么就是一项：选择！根据自己的看法作出选择。选择主体，选择背景，选择线条、色块及点的组合，选择光圈、曝光时间及镜头的焦距控制效果，选择角度和拍摄位置，从中实现自己的愿望。

没有看到肯定不可能拍到，即使看到也会因为选择不当而没有拍好。而照片的传播需要观众的关注，因此，摄影师还必须探究观者喜欢什么，或者说观者已经看腻了什么。

从看到到拍到，实际上就是一种选择的结果。成败有关的因素有很多，我觉得最重要的几点如下。

1.你为什么想拍这张照片？从中找出主体。

2.主体在画面的位置是否突出？大小是否适当？

3.除此之外，有没有其他位置比这个位置更能赋予画面形式美感？

4.用的摄影技术手段是否适当？比如大光圈虚化背景，有这种必要吗？

看的视觉水平

为什么总有些人拍摄出来的照片比另外一些人显得高级，这和视觉水平有关。假设视觉水平存在着高低不同，那么低级别的视觉水平者无法感知到更高级的摄影视觉水平的存在。我们现在一起来看以下的这一组照片，视觉水平的高低从他们拍摄的图片中就能直接反映出来。

在不丹的盘山公路上，看到路边摆摊卖烤玉米的村民，当停车后，大家就蜂拥而上拍摄。

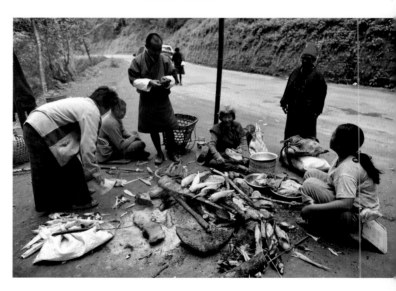

大部分摄影爱好者见到这幅情景会兴奋地拍摄，对着这一群人狂拍。我想许多人的计算机硬盘中都存储了不少这样的照片——缺乏主题，主体也不突出。

◁ **三千年精神 · 中国新疆沙雅县**

上海大世界吉尼斯授予这片胡杨林"世界最大面积的原生态胡杨林"称号。早年我就在当地拍摄了大量野生胡杨林的摄影作品，被当地政府誉为"荣誉市民"。

我们常说："胡杨三千树是生一千年不死，死后一千年不倒，而倒下一千年不腐。"把这称为"胡杨的精神"。而这棵树树干上就写着"三"字，因此这棵树是主体，这个"三"字是主体中的符号。用超广角大景深来拍摄这张照片，这棵树见证着日月经天的地久天长的故事。

或许这时的烤玉米引起了你的兴趣，总算想到了主题，就对烤玉米进行特写。这样也未尝不可，而且许多女性摄影师更善于抓拍这种细节。然而，此时画面显得过于简单和直白，兴趣点也未曾出现。

后面那把刀引起了我的兴趣。他们看起来像是一家人出来摆摊，这样的场景拍下来似乎更有故事感，但是画面极度不平衡，非常混乱。男士遮挡了他对面的女士，中间那根木柱子抢夺了观者的视线。

如果将烤玉米和这群烤玉米的人结合起来表现，画面内容就会比较丰富，较为完整地表现了烤玉米的整个事件。也可以明显看出画面显得简洁，内容丰富，这显示出摄影师的视觉水平较高。

走到小树后，用树和树上挂着的佛袋作为前景，袋子上的符号交代了他们的宗教信仰，男人身后的那把刀也有一定的身份暗示作用。三根木棒似乎撑起了画面，此时看起来整个画面显得和谐，且更有故事感。

　　树干上的佛袋在微风中轻轻摇曳，仿佛在低语着神秘的故事。尽管只是简单的图案，却充满了宗教的深邃和神秘。它们不仅揭示了这些人的信仰，同时也像是在诉说着一个古老的传说。男人身后的那把刀，仿佛拥有着讲述过去、现在和未来的力量。它的存在，像是一种身份的象征，让人们能够感受到这个男人的勇猛和力量。三根木棒稳稳地立在土地上，像是三根支柱，为这个画面提供了坚实的支撑。它们仿佛在告诉人们，这里是一个有历史、有文化、有信仰的地方。此时，整个画面显得和谐而宁静，每一处都充满了故事感。每一个细节都在讲述着属于它们自己的故事。摄影就是这么迷人，图像不同于文字的话语方式，就是这么有趣。

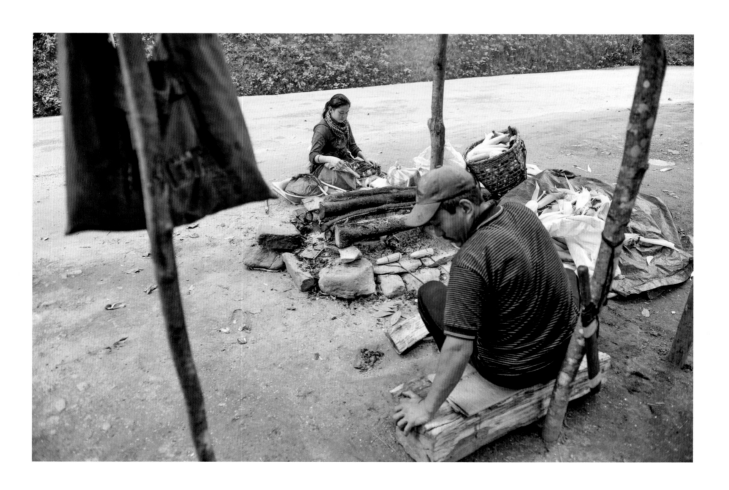

第2章

看法

PERSPECTIVE

日出而作，日落而息，这是一种生活节奏，也是一种自然的韵律。它并不是一种简单的习惯，而是人类在千万年的进化过程中，逐渐形成的生存法则。这种法则的存在，并不是来源于我们的学习，而是来源于我们的感知和察觉。我们的观看习惯是经过千万年的进化而形成的，并成为人们共同并乐于接受的法则。这类法则的存在并非来源于老师或者家长的言传身教，而是一种察觉不到的存在，左右着我们的行为。

视线方向的空间

假设你对面走来的人穿着的衣服上，有一幅张开血盆大口的老虎头图案，那么，你肯定先看到那个老虎头。这种趋利避害的低级视觉反应让你不假思索地看过去，人类在漫长的演化中形成了对猛兽的警惕。同理，在我们视线的前方要有活动的空间，也可以解释成运动趋势对着的那个方向要留有空白。这个空白所代表的空间要比运动反方向来得大。为什么会形成这种空间规则？为什么这样安排空间我们会感觉到舒适？当还无法解释的时候，只能归于人类自身进化形成的视觉习惯。

大部分摄影师和平面设计师的作品都遵循了这条规则，创造出令人赏心悦目的画面。这条规则的反向应用还能产生相反的效果：刻意地减少视线及运动方向的空间，画面的不平衡会让人产生急迫、紧张的情绪。有经验的摄影师常常刻意地这样营造氛围。

▷ **早起的雄狮 · 肯尼亚马赛马拉草原**

在清晨霞光微露的时刻，一个威武的身影缓缓出现在我的视线中——那是一只雄狮。它在小土堆上停下了脚步，环顾四周，似乎在确认是否有潜在的威胁。它的目光犀利而敏锐，仿佛能够看穿一切。我紧张地等待着它的下一步动作，尽管我知道它不会轻易发怒，但我还是不敢有丝毫放松。

它瞥了我一眼，那一眼仿佛是在告诉我："这是我的领地，你要尊重我。"我明白了它的意思，这是它的领地，它是这里的王。我不禁对这只猛兽产生了敬畏之情，同时也深深地感受到了它的孤独和骄傲。我在雄狮的视线方向留下比它身后更大的空间，这种空间安排是舒适的，符合这只猛兽懒懒散散地巡游的状态。

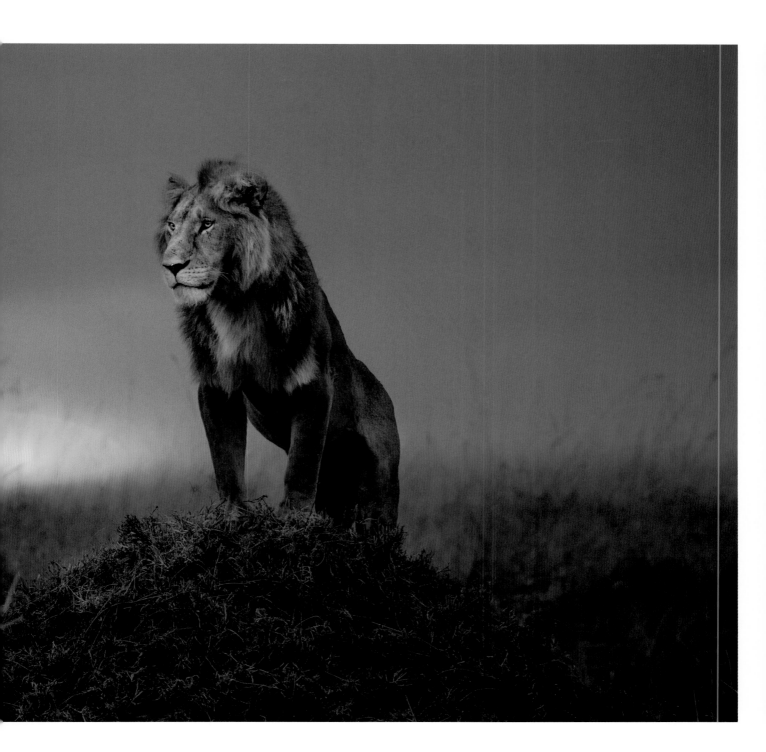

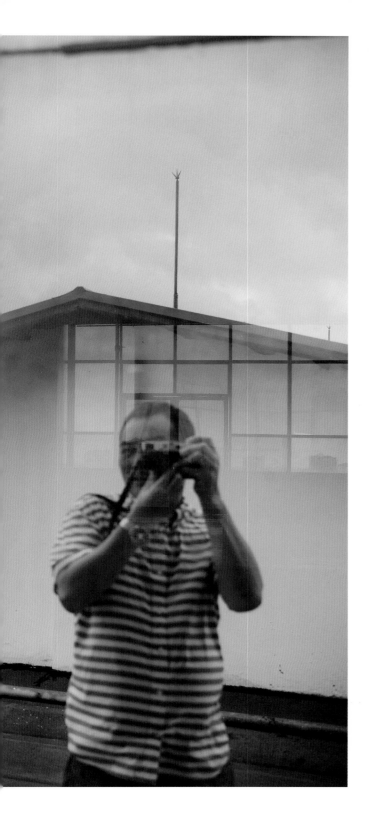

◁ 自拍像 · 缅甸仰光

这是我多年前的一张自拍像。一直以来，我都有一个习惯，每次出国旅行，总会设法给自己拍一张自拍像。有一次，因为工作不顺心，我情绪低落。好友见状，邀请我前往缅甸拍摄。在缅甸，我特别选了一个玻璃背景，它的忧郁色彩让我感到很舒服。你能看到我把自己放在一个很小的空间中吗？在当时，我就喜欢这种构图。我刻意用了小空间来表现自己当时的心态，仿佛冥冥之中有一股力量让我按下快门。从中你能看出我的不悦吗？

整体非部分之和

我们都知道，不同的人解读同一张照片可能会得出完全不同的答案。比如，画面中两根垂直的线条，有人可能会解读为1+1=2，而有人则可能看作是11。这些线条本身只有长短和颜色的意义，但在我们的眼中却被赋予了画面内所未曾出现的内容。我们甚至能智能地根据所看到的素材得出某个结论，即整体并非部分的简单相加。

从下图中，我们可以看到一个小伙子在打锣敲鼓。周围有几个木偶，木偶的后面是一块布。画面大致可以分为这三个部分，而我们整体感受的结论是：舞台上正在上演木偶戏，戏台下有观众。在观众看不到的幕布后面，有一位小伙子正在伴奏，尽管观众看不到他，但是能听到鼓声。

在对这幅画面的整体感知中，我们感知到了前台看戏的人，这足以说明视觉的整体认知并不仅限于局部，并不是局部的简单叠加。

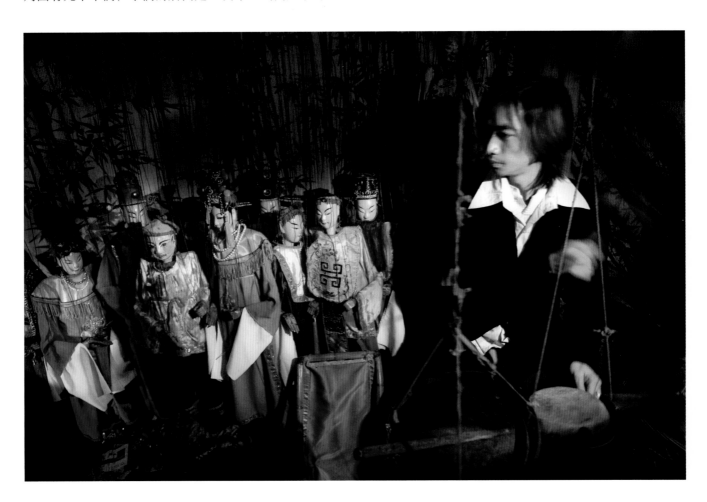

外部轮廓和背景

　　任何画面，将其上的影像元素进行分类，都可以分成两个类别：轮廓和背景。轮廓是呈现在背景中的，有时这二者还会发生转化，此时的轮廓成为彼时的背景。

　　右图是一个白色的花瓶还是两张黑色的人脸呢？在50年前看《十万个为什么》时，我就见过类似的图。这张图是说明外部轮廓和背景之间关系的范例。当盯着白色部分观看，把视觉焦点放在白色的外部轮廓上时，你看到的是白色花瓶在黑色的背景中。假如把注意力放在黑色轮廓上，视白色为背景，这张图就变成两个人面对面的剪影。

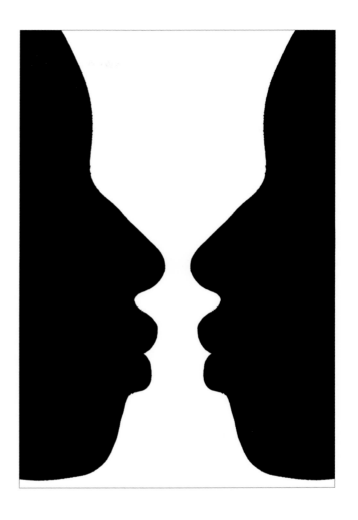

◁ 幕后·中国福建南靖

看到这个后台的画面，视觉的整体感知会跨越前台与后台相隔的这一层幕布。倘若你的感知结论是木偶戏演出，是否会联想到这个小伙子年纪轻轻却能坚守传统文化，实属不易？这种联想已经属于思维活动，超越了整体感知的范畴。

由于观看的整体感知并不是由画面具体物体影像叠加而成的，因此，不同摄影师拍出的作品存在差异就是必然的。

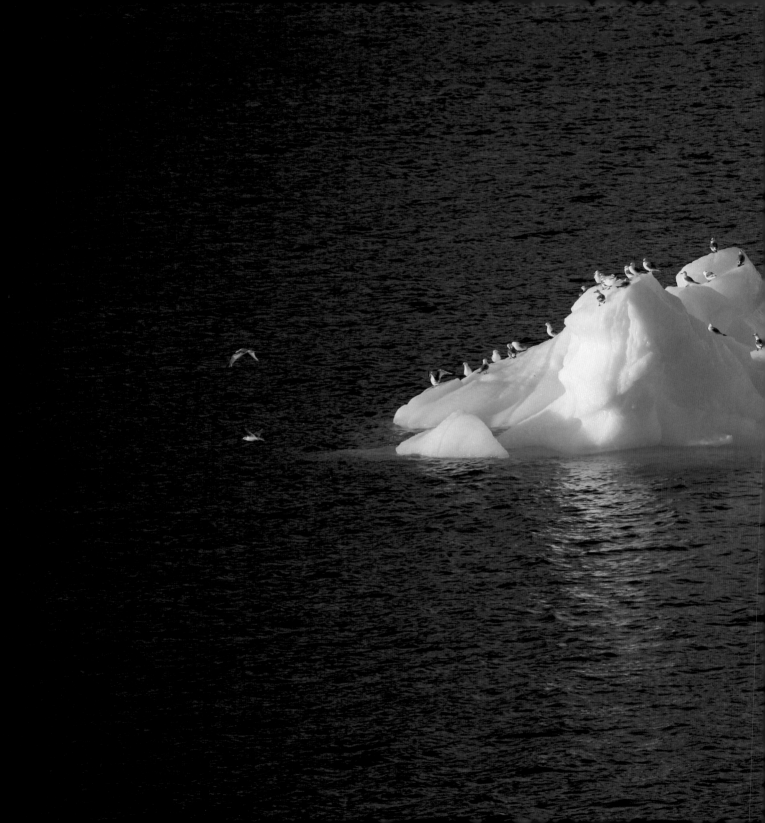

◁ 歇脚之处·格陵兰岛

当你将注意力转向左边那只飞起的鸟时，它成了焦点，而周围的冰山、其他鸟以及大海则成了背景。外部轮廓并不是固定不变的，你可以选择冰山以及冰山上的鸟作为外部轮廓，那么大海和右边的鸟就会成为背景。其他视觉元素也可以依次成为焦点或背景，未被选中的元素则成为更深的背景。

大部分摄影师在拍摄前会选择拍摄主体，并预判主体在背景中的突出程度。他们会确定拍摄的外部轮廓，并确保其得到突出。

视觉归纳

　　视觉归纳是人类观察经验积累的结果。当你在沙滩上看见一个贝壳，继续前行又发现了一个，你会归纳出前方的沙滩上肯定还有贝壳。实际上，你只看到前方的沙滩存在，尚未去行走就能归纳出这样的答案。

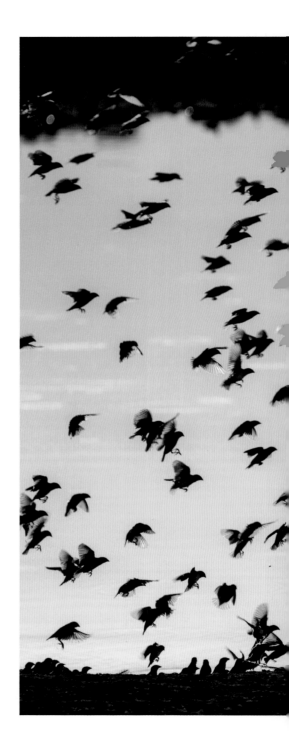

 山雀 · 纳米比亚

这是在纳米比亚拍到的一群山雀。当观者观看这群山雀的时候，没有人会认真地分析每一只飞翔的山雀是否完全相同，是否属于同一物种，却能很快地判定它们是一群同种鸟，在现场观看时尤为如此。我们对这群能飞、有一个脑袋、两只翅膀的鸟的形状、颜色和大小有足够的相似性认知，我们会认定它们是同一物种。这种归纳式的观看习惯是提升我们观看效率的重要手段。假如你严谨地一只一只地比对，你会在观看的路上耗尽精力。每片树叶都不相同，而在我们眼中它们只是一片树叶而已，这样就简化了观看的烦琐，提高了观看的效率。

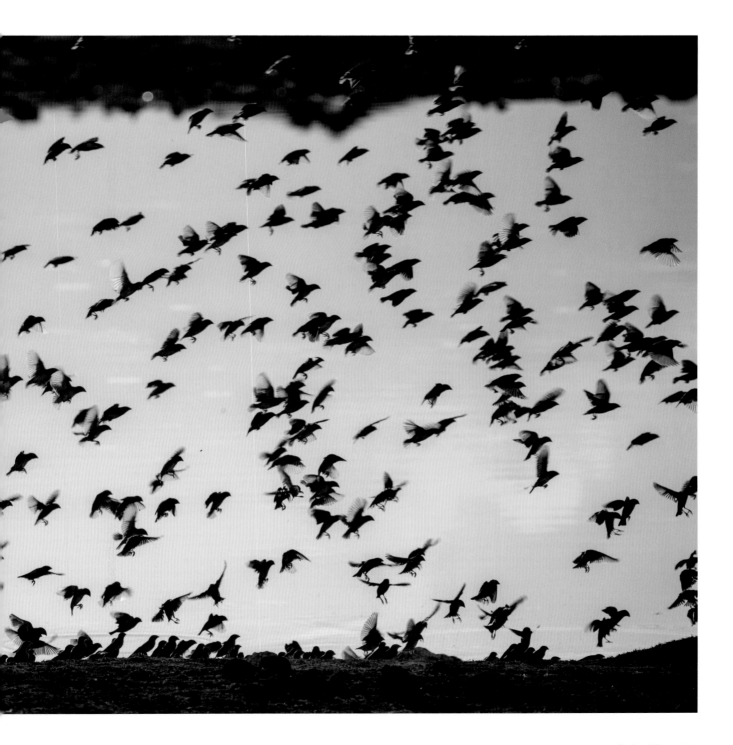

图像外部轮廓的相似性能够引发对最终性质相似性的联想。当我们看到枯枝时，会联想到死亡；同样地，当我们看到与枯枝相似的线条时，也可能产生相同性质的感受。优秀的摄影师擅长运用画面的形象语言来传递画面的主题思维。

▷ **等待·纳米比亚**

在傍晚的余晖中，三只鸟聚在一起，它们的脑袋朝着同一个方向。它们的动作和色调都极其相似，就像三胞胎一样，让人不禁联想到它们在鸟巢边等待着家人的归来。

聚集效应

　　在观看时，我们有一种倾向，会将相似的物体分组并观察其外部轮廓，即使它们的个体形状、几何面积和色彩等相差甚远。当一群鸟在天空飞过时，我们会自然地去感受它们所形成的整体形状，而不是去研究其中某只鸟的飞行姿态和速度。由于聚集效应的存在，我们的观察效率得以显著提高。假如群鸟飞出人的手掌或骷髅头的形状，观看的人就会感到恐惧，这就是集聚效应的特殊效果。此时，我们会忘记那些黑色的点是鸟，用组成的画面替代了飞翔的鸟本身的意义。

　　生活中我们也时常能见到这种例子。比如，园林绿化中用花摆放出爱心的图案，都是这种集聚效应的具体体现。

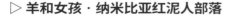

▷ **羊和女孩 · 纳米比亚红泥人部落**

在讲解这张照片的构图时，摄影老师会描述：小女孩抱着羊是前景，与后面散落的白色的羊形成了呼应。从几何关系来看，这是前景的点和背景的线的对比关系。实际上，尽管后面的羊儿形状各异，但由于聚集效应的存在，我们可以将其视为一条拱形的白色线条，即使它们看起来并不完全连贯。

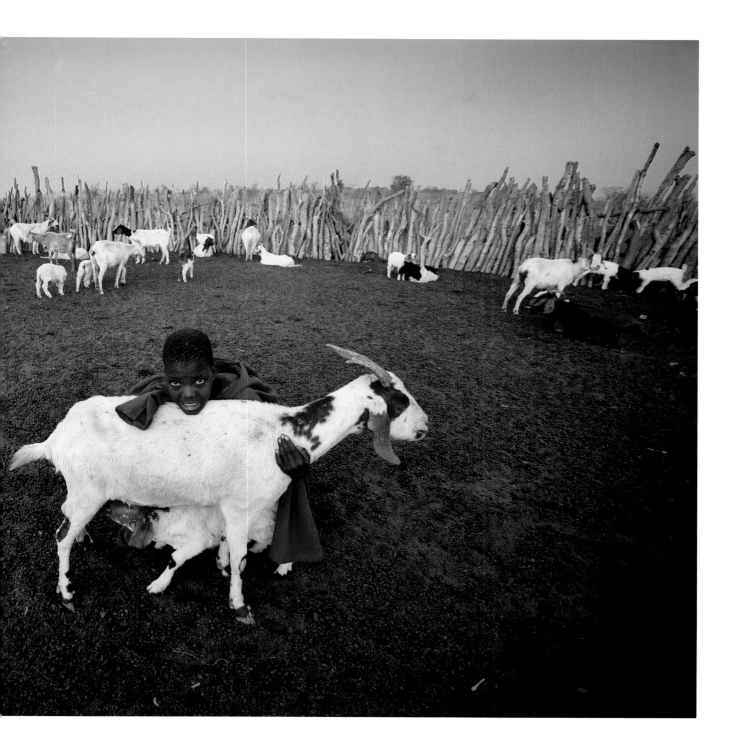

完整性

摄影老师总是提醒初学者要小心地面上的投影，尽可能让影子完整。这种完整性是我们视觉所"喜欢"的法则，因为我们的大脑习惯于补充画面缺失的部分细节，以形成完整且可分辨的图案。这种实现视觉完整性的效果是我们的一种顽固倾向。完整的影子给人一种视觉上的舒适感。

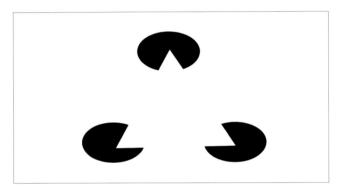

观看不仅会填补修复空缺的部分，还能创造出新的内容。这种夸张的效果从上图中就可以看到：三个缺角的黑色椭圆形，在缺角中，绝大部分人都可以看到一个白色的三角形，而实际上这个三角形并不存在，但我们却看出来了。可见，"眼见为实"是错的。

摄影师在决定画面构图时，可以考虑这种实际上并没有接触，但又发生连接的闭合性倾向。这种由画面负空间组成的图案，在构图中会经常用到。

▷ 地震后的巴德岗·尼泊尔

这张照片展示了地震后的尼泊尔巴德岗杜巴广场，其中的塔尖已经倒塌。在夕阳下，我在这里等待了很长时间，就是为了捕捉这只鸟飞过塔尖的负空间的瞬间。现在，由于这只鸟的存在，我们的视线得以闭合。观者可以很容易地通过这张照片联想到地震造成的破坏，并理解缺失的部分。

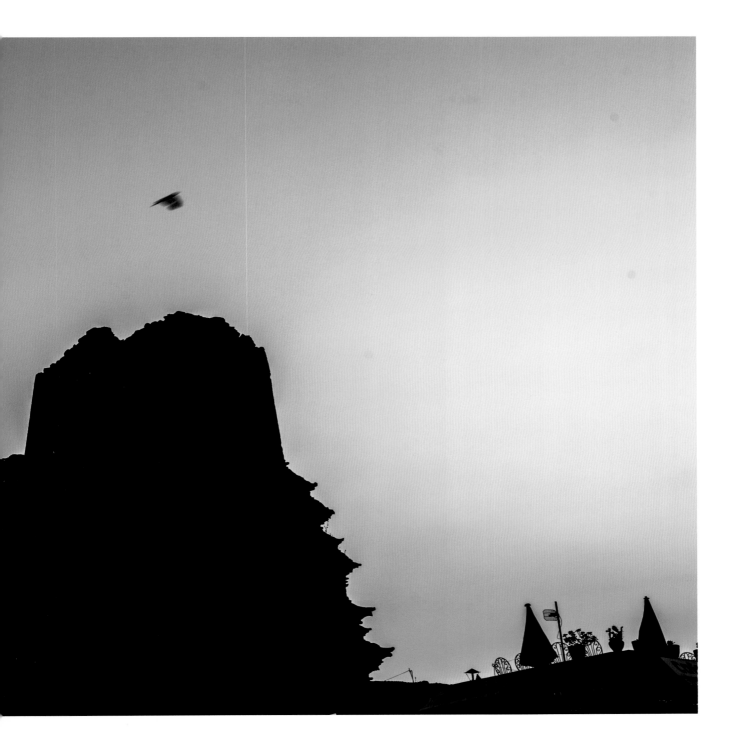

连续性

连续性和前文提到的完整性具有相似的机制。在观看时，我们会自动弥补缺失的部分，而连续性则是指能够沿着物体的轮廓或线条进行延展，最终在不远处相交，或者这些线条形成闭合的形状。

由于这种观看性质的存在，我们才能够忽略许多缺陷或不完美的线条，并想象和美化成完美的画面。

在风光摄影中，从前景向中景的放射性引导线是一种常用的手段，用于将视线引导到画面中。在右图中，地面上的细小线条从近处开始向着透视后的冰块方向延伸。虽然没有一根线条是完整地从头到尾指向冰块的，但由于观看的连续性，我们似乎已经感觉到线条绵延到远处的冰块上。

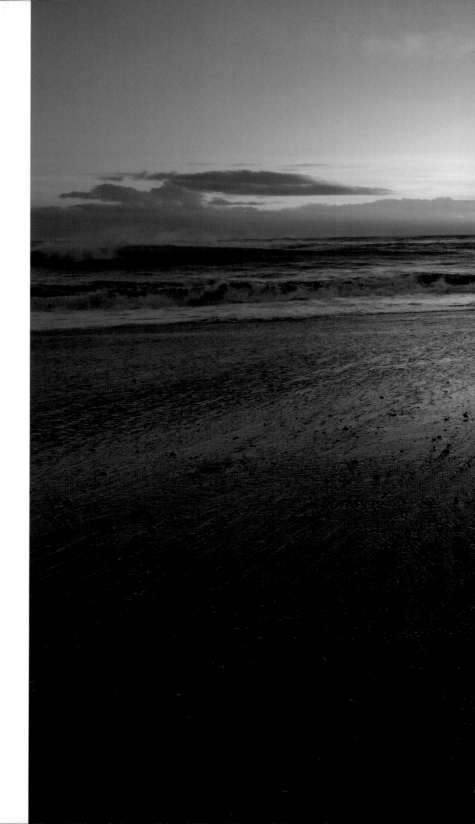

▷ **日出·冰岛杰古沙龙冰湖**

深邃的杰古沙龙冰湖是冰岛最大、最著名的冰河湖，也是瓦特纳冰川国家公园这顶皇冠上最璀璨的宝石。众多巨型冰山漂浮在湖面上，闪烁着寒光。每次带团到冰岛拍摄时，我都会安排在这里拍摄两个上午，而且目的地不是冰湖，而是海边。当冰湖的冰块流入大海，潮水中的火山灰将海滩染成黑色时，这些经过大海洗礼的冰块表面异常光滑，在朝阳中披着霞光，格外吸引人。

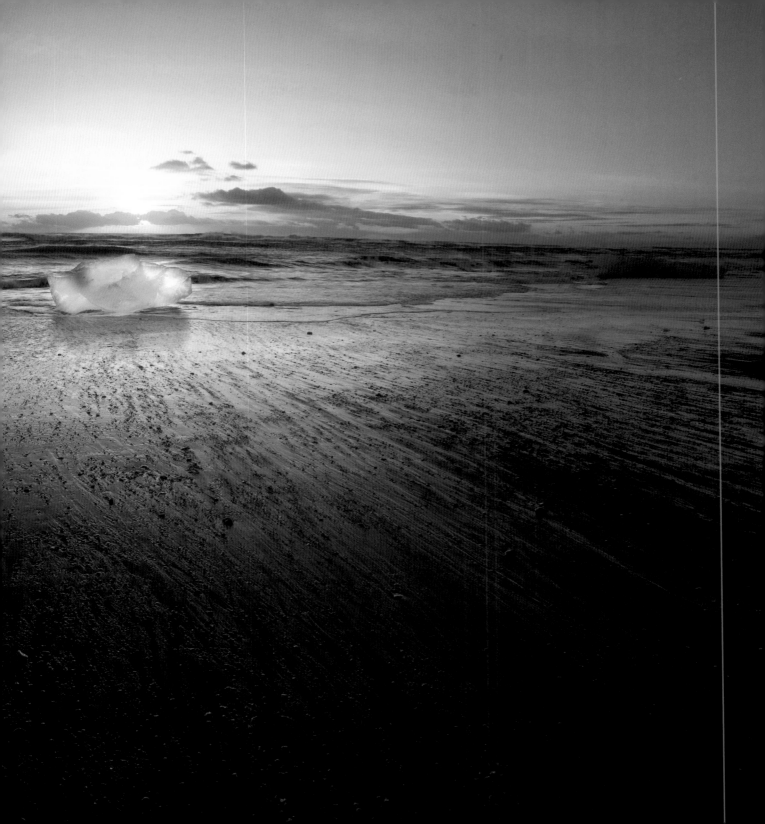

时间轴的连续性

 人类的视觉总是会自动弥补和延伸未来可能出现的部分。现在来回顾前文提到的问题，即为什么画面前方要留有一定的空白呢？我们可以用时间轴的连续性来解释这个问题。当狮子站在那里面向前方时，狮子的前方就是时间轴的未来方向。观者的视觉会自动延伸出一部分，或者说会沿着前方这个时间轴去演绎事件的发展。在想象中，那头狮子将要前进，因此，需要在其前进方向留下比身后更多的空间。

 在画面中出现一个静止的影像时，我们的视觉习惯会做出追溯的反应。正因如此，我们能够从芭蕾舞演员瞬间的动作中，追溯并判断是跃起的瞬间，还是落下的瞬间。

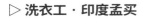 **洗衣工·印度孟买**

在印度孟买的街头，洗衣工的身影在照片中清晰可见。他手中的衣物，经过水的洗礼，留下了水迹的划痕。这些痕迹，就像一个终点，象征着洗衣工作的结束。我们看到这些痕迹，就能想象出整个洗衣过程的幅度和过程。我们的视觉习惯很容易做出追溯反应，再现洗衣的过程。

这样的场景，让人不禁想起那些默默付出的人们。他们用自己的双手，创造着生活的美好。

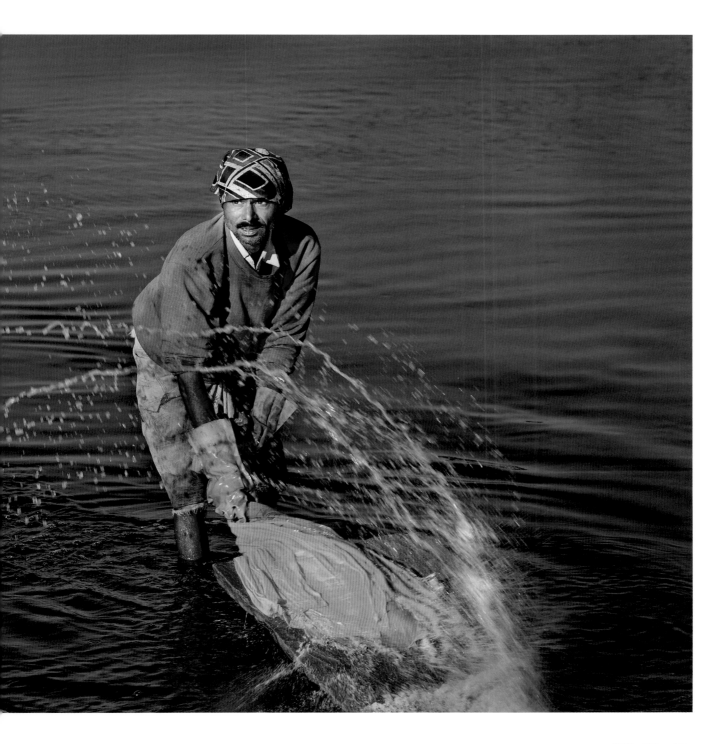

浮现性

我觉得用佛家的顿悟来解释浮现性再好不过了。当你看到一个蛇皮花纹的图案，立刻能联想到蛇，而不用去研究纹理的色泽、大小和质感等。通过观察局部，整体在无意识下被感知、发现和识别，这种反应叫作"浮现性"。

在右图中，前景的斑马都没有露出头。画面中抽象且不完整的黑白相间的线条中，我们能感知并判断出这是斑马。这种从画面局部发展成为整体认知的浮现性，是人类认知的较高级技能。我们根本不知道斑马花纹的黑色部分和白色部分的比例和曲率，也不知道斑马有没有固定的图案，但我们就能从众多的图案中分辨出自己熟悉的物体。这种浮现性能力在躲避猛兽和毒蛇时特别有效。否则，你误入虎口才发现老虎的眉毛数量是对的，那时一切都晚了。

在视觉上，我们很迅速地区分斑马和老虎，但是那只斑马是哥哥还是妹妹，我们似乎束手无策。对于人物的面部识别，我们却有自己独到之处。但是，我们对很少接触的欧洲人的面部识别水平又更弱一些。这不仅说明视觉问题的奇妙，也间接地揭示了日常中视觉是能在学习中进步的，只是我们自己没有察觉而已。

▷ 斑马 · 肯尼亚马赛马拉大草原

到过非洲马塞马拉大草原的人都会毫无疑问地认为，斑马是最靓丽的风景线。
在这片草原上，生活着大约30万匹斑马。它们集群流动在草原上，随处可见。
在没有狮子和豹子的时候，它们总是那么自在悠闲。
即使它们在遥远的天边，哪怕在我们眼中只是模糊的影像，我们也能分辨出是
斑马，这就是视觉的浮现性。

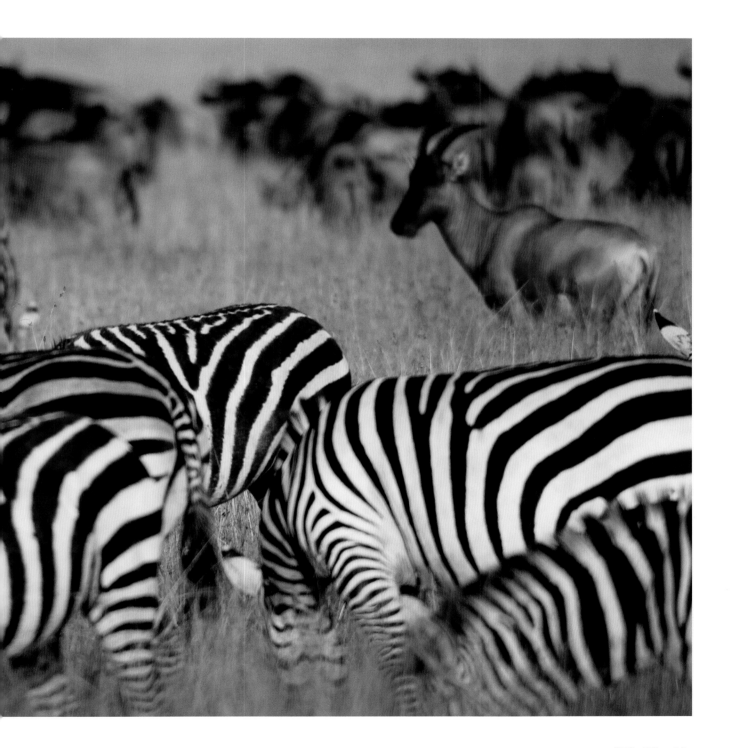

具体化

在具体化地观察事物方面，摄影师最有发言权。有经验的摄影师在描述拍摄场景时，总是将其转化为具体的几何形状来描述，尽管这种具体化的形状在现实中并不真实存在。例如，在谈到构图时，我们常说的S形构图、对角线构图、三角形构图等，摄影师口中的S形可能是断断续续的曲线，并不均匀。特别是当描述三角形构图要素时，不闭合的三根线条也被具体化成三角形，甚至三人合影时，前排两个人，后排站着一个人，这种下多上少的结构也被视为三角形构图。经验老到的摄影师能熟练地将复杂的影像结构具体化，并且对不同的形状给观者带来的心理感受了如指掌。

从下页图中也可以看出观看中存在具体化的倾向。虽然画面中的一群人围成一圈，左边还缺口，但是会对这个口作出连续性的反应，并自动进行填充，成为围成一圈的感觉。摄影师会这样描述：四周人物围成一个圆圈，在构图上巧妙地使用了框式构图，虽然这个框并不闭合。

▷ **立旗杆 · 尼泊尔**

在每年公历9月（尼历五月）举行的盛大节日。在节日的一开始，，首先是庄严的竖立因陀罗旗杆的仪式。旗杆是一根长约10m，经过精心挑选的木杆，画面是树立旗杆之前安装旗杆的场景。当因陀罗旗杆立起后，人们便会打开哈努曼多卡宫旁边的遮挡白巴伊拉布面具的护栏，让它那恐怖的面容展现在游行的队伍前面，一年只开放一次，为期三天！

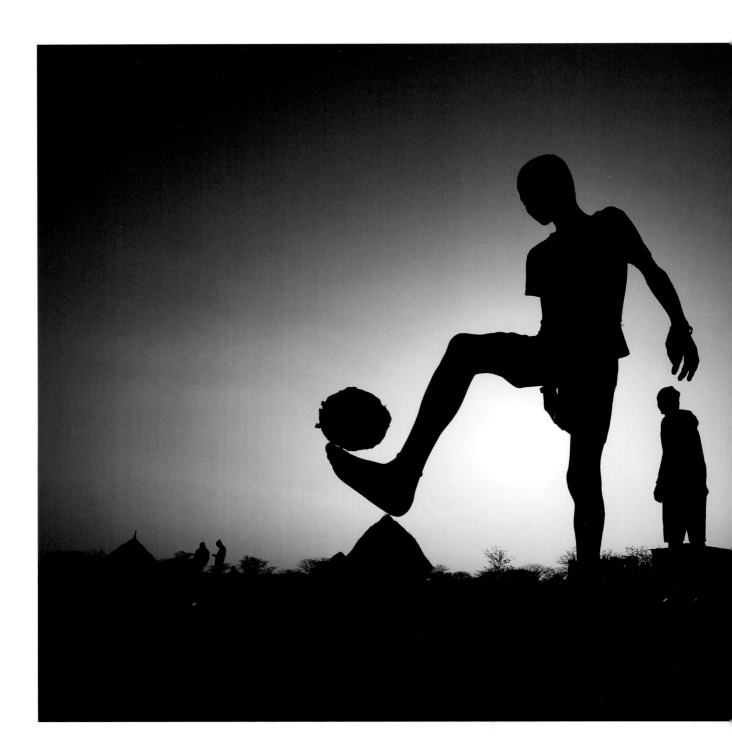

一致性

　　照片是平面的二维图像，但我们却能从中感受到立体感，这归功于视觉感知的一致性。例如，当照片上展现的是草原上一群羊时，尽管前面的羊在画面上占据的面积是远处羊的5倍，我们的视觉却能理解这种大小差异并非表示前面的羊实际体积更大。相反，我们会认为前后的羊大小相同。这种视觉一致性解释了为什么前面的羊显得"大"——仅是因为它离我们更近。羊群中的羊大小各异，仅因它们与拍摄者的距离不同。因此，我们能从二维照片中感知到立体感或纵深感。

　　摄影师经常利用这种一致性来强调画面的纵深感。一个常见的手法是，当前景中的人物作为主体时，摄影师会等待远处的背景有人经过时再按下快门。远处的人物的存在为画面增添了纵深感，引导观者的视线深入画面，从而产生身临其境的感觉。

◁ **踢球的孩子 · 纳米比亚红泥人部落**

看到他的足球了吗？它并不圆，因为是一团破布缠绕而成的球体。前景中的人显得非常高大，而中景中的人则显得非常小，再远一些的人就更加渺小了。这种视觉的一致性让我们相信这些人是差不多高的，但展示出来的身高差别，实际上是因为距离的不同。从这样一个剪影的二维平面来看，还是富有立体感的。

恒定性

　　如果将一张照片切成许多碎片让你分辨拍摄的是什么，你可能会做出错误的判断。相反，一张照片挖去一个孔之后，面对这缺失的孔，我们基本上能判断出这部分是什么。这是因为我们在观看和解读这个世界时，能够将周围的事物整体有机地联系起来，包括理解后产生的性质不变的恒定性。

　　我们知道草地是绿色的，但当草地处于阴影中时，由于曝光等原因，草地可能会呈现黑色的阴影效果。尽管如此，我们仍然能够判断草地的颜色是绿色，这种视觉感知被称为视觉的恒定性。

　　由于具有恒定性，当我们看到照片中漆黑的夜空或曝光不足的黑色地面时，不会错误地认为是墨水。因此，摄影师才敢大胆地减少曝光量，甚至拍摄出剪影来表达主题。

▷ **针线活 · 印度尼西亚**

为了避免画面高光部位曝光过度，我们需要控制高光部分的曝光量。然而，这样的操作往往会导致暗部曝光不足，摄影师对此都有所了解。由于曝光不足，女孩身后的地面出现一块黑色阴影，在视觉上表现为一个黑色的色块。但是，我们的视觉恒定性使我们能够确定这是地面，而不可能将其误解为塌陷的地面或夜空。

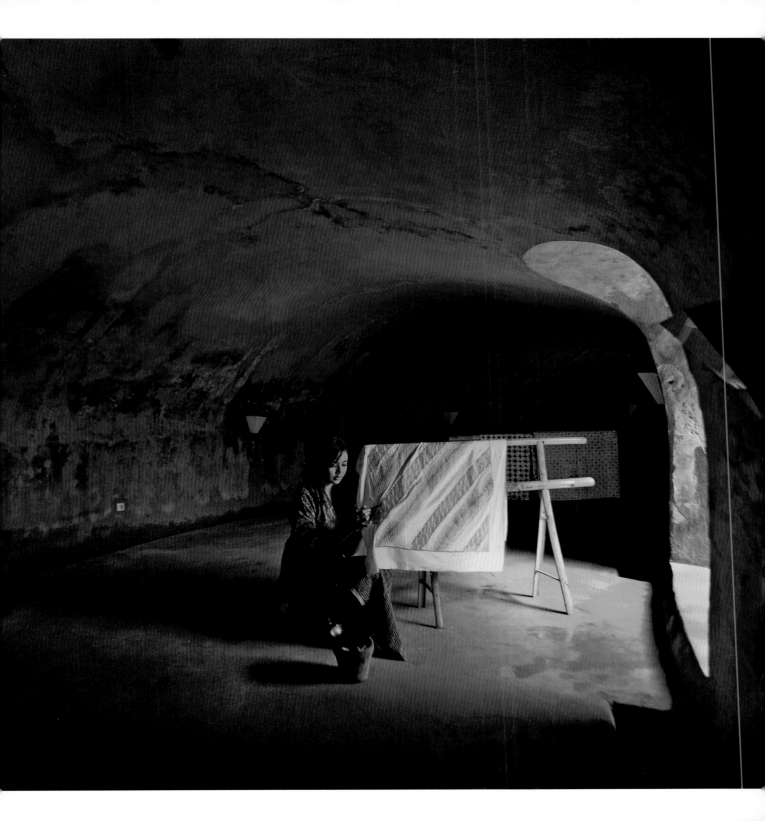

第3章

视觉重量

VISUAL WEIGHT

摄影师常说的一句话是：画面不平衡。当许多摄影师致力于解决平衡问题时，却忽视了为什么会出现不平衡的视觉感受。换句话说，是什么让画面不平衡呢？在观看画面中的物体影像时，一旦感知到物体的性质，物体的重量就不言而喻了。因此，画面中的具体物体都带有自身所属的重量，这是视觉重量产生的原因之一。

视觉平衡，也遵循物理规律

当画面上大小相同的黑色石块和白色棉花并排平放在画面中央时，你会感觉黑色石头那边显得重，画面不平衡。这种重的感觉来源于我们的生活经验。在物理学中，杠杆的平衡是力矩的平衡。那么，我们来看下左图，石头那边的画面显得重，导致画面不平衡。再看下中图，此时增加了右边棉花的数量，画面看起来就显得平衡了。继续观察下右图，此时画面的右边棉花靠近边缘一些，在物理学中这相当于增加了力臂的长度，看起来右边的力矩被加强，画面也显得平衡。

由此看来，视觉平衡遵循物理定律，这也不奇怪，因为我们生活于这样的规律中。

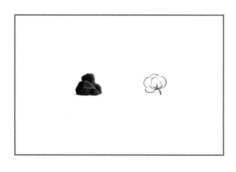
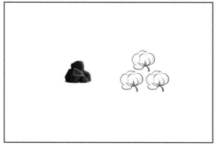
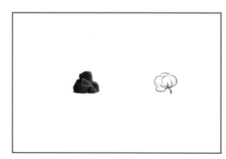

吸引注意力的物体重量大

视觉重量是人们对于物体重量的视觉感知，与实际重量有所不同。视觉重量是一种复杂的感知过程，受到诸多因素的影响，如物体的形状、颜色、纹理等。而且结果具有不确定性，它并不是可以量化计算得出答案的问题。在多数情况下，视觉重量并不完全取决于物体的性质。

因此，当我们谈论视觉重量时，我们并非在谈论物体的实际重量，而是在探讨我们如何通过观察物体的外观和大小来形成对重量的感知。在下页图中，孩子在沙滩上奔跑，画面上有5个元素：小孩、蓝天、岛屿、大海和沙滩。在构图时，我们的视线主要集中在两个孩子身上，而其他4个元素，比如大海，虽然实际上无比沉重，但在这张照片中却被感知为背景，轻飘飘的。两个人物具有最大的视觉重量，他们在画面中达到了平衡，使整个画面表现完美。

有时候，视觉重量也可以理解为对观者吸引力的大小。视觉重量大的对象会强烈地吸引观者的注意力，自然地分散了我们对其他物体的注意力。这就解释了为什么天空、大海以及沙滩似乎成了一块背景布，背景的视觉重量几乎为零。画面中还有一个物体的视觉重量较大，那就是孩子踢的红色球，因为它非常显眼。

假设在同一画面中，其他元素都类似时，会有以下的视觉重量感知，这是摄影师必须明白的。

- 有趣且吸引注意力的元素具有更大的视觉重量。
- 面积越大的元素视觉重量越重。
- 前景中的元素面积较大，但视觉重量可能较小，可能比不上远景中小点的元素视觉重量大。
- 靠近画面顶部的元素视觉重量比底部的大。
- 红色的视觉重量会大于蓝色等。
- 距离中心越远的物体视觉重量越大。
- 背景的视觉重量可以忽略不计。

▷ 海边踢球·马来西亚仙本那

仙本那的魅力不仅在于它那独一无二的美景，还在于当地人的热情与配合，这为摄影者提供了无尽的创作灵感。他们淳朴的笑容和原生态的生活方式构成了一幅幅充满生活气息的美丽画面。在这里，你可以看到孩子们在海边尽情嬉戏，渔夫们满载而归，妇女们在沙滩上晾晒渔获。这些生动而真实的画面，让人感受到仙本那人民的朴实与热情。

地面和天空可以看作背景，那么构图时只要考虑人物和球的视觉重量，安排在画面中适当的位置即可。

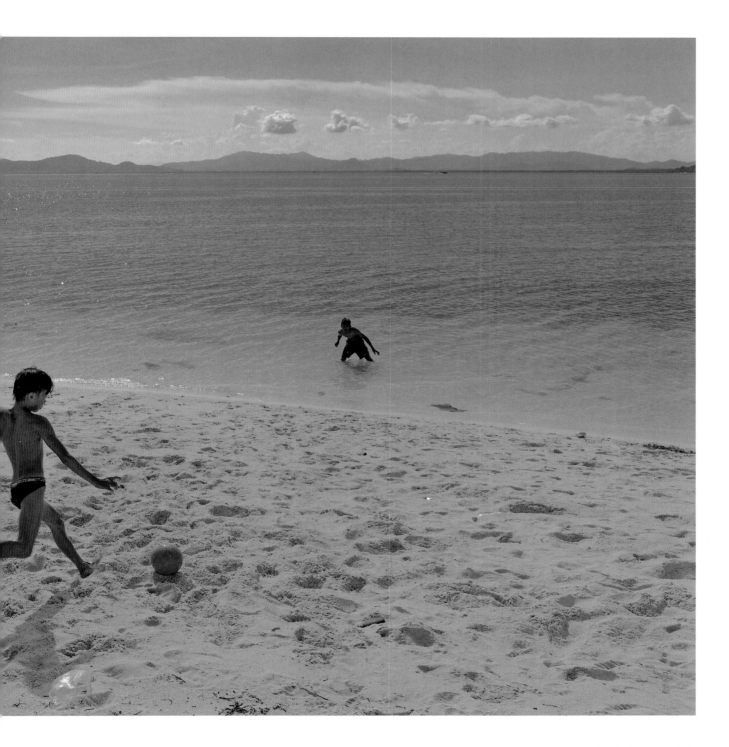

画面的中心位置

我们的阅读习惯是从左向右，这种习惯对视觉有着深远的影响。当我们观察一幅图像时，如果注意力没有集中在图像的某个特定位置，我们往往会自然而然地看向图像的中心部分。但如果中心部分也无法吸引我们的目光，我们就会迅速转向下一幅图。基于这一观察，我们可以得出一个结论：将关键点置于图像中心是最具吸引力的。然而，在实际应用中，我发现摄影师们恰恰相反，他们通常会将吸引人的关键元素放置在远离画面中心的位置。这是因为经验丰富的摄影师知道如何利用视觉的引导效应，将观者的视线引向他们希望突出的元素。

这种手法至少有两个优点：首先，将关键元素放置在远离画面中心的位置，可以增强其视觉重要性，得到更强烈的视觉强调；更重要的是，当关键元素离开画面中央之后，摄影师会寻找其他元素来平衡它，观者的视线也会从画面中央的一个点扩展到多个点，这有助于扩大阅读的范围。

在右图中，按照我们的阅读习惯，一般人会首先注意到背小孩的这组元素，然后视线可能会跳转到画面边缘抱着孩子的妇女身上。这样的观察方式可以扩大画面的范围，使观者能够更全面地理解画面中的各个元素。无论是对背景的元素，还是对木材堆上的孩子的关注，画面的张力都会增加，促使观者去寻找各个元素之间的关系。

如果按动快门的时间较早，导致抱着孩子的妇女出现在画面比较居中的位置，而只能采用中心点构图，人物都集中在画面中央，那么观者的注意力可能只集中在趴在木堆上的孩子上，这会大大缩小观看的范围。这张照片就利用了边缘位置具有较大视觉重量的特性来安排拍摄时机。

▷ 红泥人 · 纳米比亚辛巴族村落

纳米比亚有一个即将消失的原始社会族群——辛巴族。这个部落依旧维持着500年前的生活方式，终年用红土和黄油混合后涂抹在皮肤和头发上，因此一般被称其为"红泥人"。
辛巴族人依旧停留在原始状态，生活在远离现代文明的偏远地区，聚集在一个个孤立的小村落里，维持着500年前的生活方式和习俗。他们独特的原始人文景观，令人蹉跎不已。

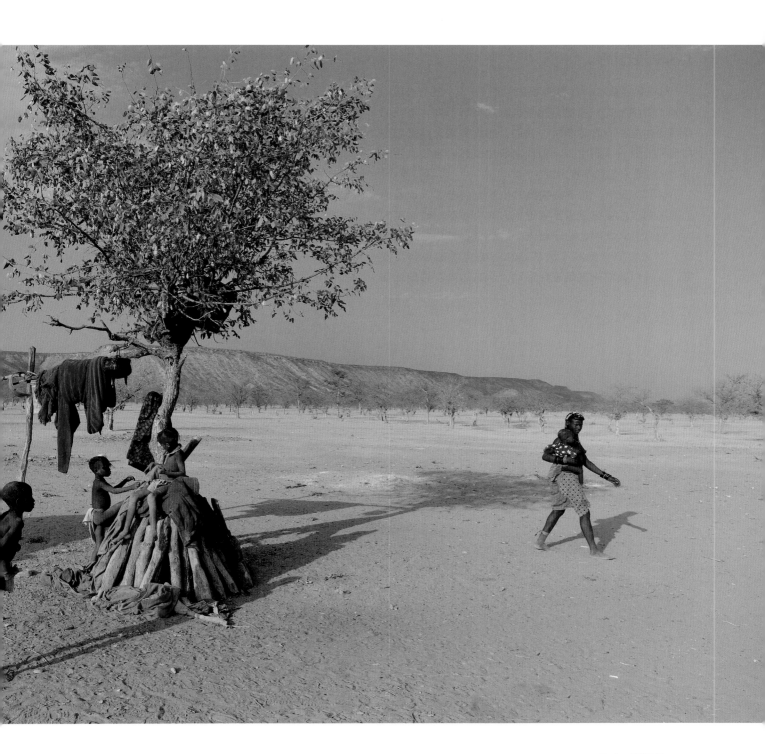

运动趋势

对于具有从左向右阅读习惯的我们来说，观看有运动趋势的物体所带来的视觉感受也因此有所不同。当我们看到物体从左向右运动时，我们会感到和谐。这是因为在我们的默认认知中，左边代表着过去和确定性，而右边则代表着未来和不确定性。

在下左图中，豹子被拍摄时位置偏向上方，这是为了增加豹子的视觉重量。靠近上方具有不稳定性和更大的视觉重量。此时，豹子给人一种感觉，好像它正在捕食，画面中似乎隐藏了故事感和不确定性的事情要发生。这种对我们来说是逆向运动，从右边向左边的运动

趋势带来不安的视觉感受。

下右图是下左图的水平翻转图片，改变了运动方向。这时你看起来是不是觉得比较舒服，少了不确定的想法和故事，似乎这只豹子正在悠闲地行走。

在视觉艺术中，从左向右的阅读习惯对观者的影响不容忽视。这种习惯会导致视觉重量开始滑动，左侧的物体向右漂移。对比下面两幅图可以明显看出，下左图由于豹子的位置过于靠近边缘，导致画面显得不平衡，而下右图则没有这种感觉。尽管是同一画面进行了一次水平翻转，但给我们的感受却大相径庭。

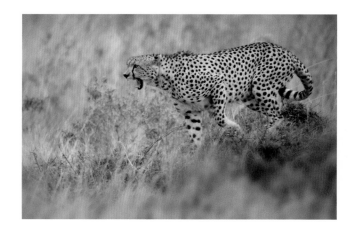 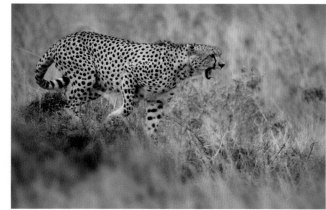

第4章

摄影眼

PHOTO EYE

人类的三大本能需求——生存、繁衍、归属，是摄影师无法忽视的。优秀的摄影师之所以优秀，是因为他们能够洞察这些需求。

许多人将拍照视为一种娱乐活动，但更多的摄影师希望通过他们拍摄的照片获得广泛的关注和传播，这是他们摄影的梦想和动力。无论哪种人，要拍出优秀的照片，首先必须洞察这些需求。"看"是拍摄的基础，它不仅是一刹那的视觉体验，更是过程中的心理活动和感觉的体现。如果非要将"看"和"想"分开，摄影过程可以简化为看到→想到→拍到。但这种说法是不科学的，因为许多摄影师认为"看"完成后，思考也随之结束。因此，将"摄影眼"定义为包含着"看"和"想"两部分是有道理的。

"摄影眼"的养成并不仅是培养自己对画面形式上优劣的甄别能力，还包括预判观者的视觉感知和本能欲望。这种更高级视觉激发出来的精神活动也包含于"摄影眼"之中。

色彩能成为主体

说到色彩，许多人立刻想到的是色彩对比和搭配，以及色彩饱和度。但色彩的情感却被忽视了。在可见光谱中，红色频率最低，它给人一种膨胀的、扩张的、前进的、轰轰烈烈的感觉，是暖和且有温度的颜色。它易引起人体血液循环加快，让人兴奋、紧张、激动。

就此而言，色彩本身就可以作为摄影的主体，这就颠覆了许多人的摄影观，因为以往我们仅把色彩放在明暗、噪点这类参数中来考虑。拍摄时，你可以把注意力放在色彩上，让色彩成为主体。当然，很多摄影理论家不同意这种说法，他们用摄影的主题来批驳色彩成为主体的可能性。当我们讨论如何训练自己的"摄影眼"，拍出与众不同的照片时，这个说法即使有争议也值得考虑，因为我并不是建议你每张照片都这么拍，这只是你可选择的方式之一，而不是全部。

美国的著名摄影师斯蒂芬·肖尔在32岁时拍摄了他的第一部重量级作品《美国表面》。这部作品中丰富而饱和的色调备受赞赏，有人把他的成功归功于对色彩的驾驭。那么，我们能不能大胆地提出把色彩当作主体一样来研究呢？在观察的时候，可以分为以下几个步骤。

1. 场景由哪些色彩组成？它们之间的关系是和谐且匀称的吗？

2. 色彩有助于营造情绪吗？对主题的表达有帮助吗？

3. 色彩会不会掩盖了场景中其他更重要的要素？比如，刺眼的红色会不会让我们忽略了质感的效果？

当你发现色彩问题存在且无法避免时，还有一招就是用黑白照片来呈现。这样可以抹去色彩的不和谐，用影调明暗来统一画面。

▷ **天心·尼泊尔加德满都**

画面中整体曝光的减少，佛像高光部分的金色还原得很好，当然你也可以不减少曝光，技术上采用对着高光部位进行点测光，也能达到相同的效果。我平时设置相机的测光模式，一般是放在矩阵测光上，因此我就减少曝光。

这是尼泊尔加德满都一座山顶上非常古老的佛教寺庙—斯瓦扬布纳特寺，因寺庙中的舍利塔底座四面绘有眼睛图案，由此也称为"四眼天神庙"，其历史非常悠久，至今已有2000多年的历史，为世界上最古老的佛教圣迹之一。

阴影

　　光线的存在是摄影的必要条件，有时光线的效果还是一张照片的兴趣点所在。比如，你在林间拍摄的耶稣光、直接对着太阳拍摄产生的眩光，以及各种物理效果，如彩虹、佛光等。

　　由于光线的照射，我们才能看清这个世界。有经验的摄影师观看这个世界时，并不停留在分辨物体的性质上，而会考虑光线照射的高光部分、阴影部分，以及高光与阴影的过渡部分。对于人像摄影师来说，这种过渡部分的明暗比例，以及明暗过渡发生的位置，对塑造人物形象是非常重要的。反其道而行之，优秀的摄影师往往还注重对阴影的观察。那些街拍摄影师利用现代建筑的投影，拍出令人耳目一新的照片。阴影甚至可以被视为一个主体。当把阴影纳入主体来研究时，你的拍摄范围会大大拓宽，或许就能拍出与众不同的好照片。

　　在尼泊尔加德满都的一座印度教寺庙，夜里拍摄火葬中燃烧的尸体总会让人浮想联翩。当我想到用离机闪光灯把人的身影投射到巨大的墙面上时，我心目中的画面出现了，这种以影子为拍摄主体的拓展，是不是也给你的创作带来了新的灵感呢？

▷ 出窍 · 尼泊尔加德满都

帕斯帕提那是尼泊尔的世界文化遗产之一，也是尼泊尔最大的印度教神庙，同时还是次大陆最有名的湿婆神庙。它始建于公元5世纪，是印度教圣地之一，供奉破坏之神湿婆，中国游客也称其为"烧尸庙"，因为帕斯帕提纳神庙外的巴格马蒂河畔有6座石造的露天火葬台，是尼泊尔印度教徒举行火葬的场所。因此，在这里拍摄特别容易让人联想到生死。

操作起来非常简单。将一盏闪光灯放在地面上进行离机闪光，当有人经过闪光灯前的时候就按动快门，就这样得到了人影的照片。关键是预先要知道以影子为主体后的效果，然后才会这样去实施。

我们都知道日出后和日落前的15分钟是光线的黄金时间，此时光线低角度地穿过大气层，疲惫地射到物体表面的效果，显得金灿灿且热情万种。在赤道地区或许是这样，而靠近南极和北极地区，这种效果可以持续一小时之久。这个地区的摄影师们可以更加从容地拍摄光线，探究大自然赋予的美妙。摄影师有控制自然光照效果的手段，比如通过减少曝光让高光部分有更加丰富的色彩，让阴影部分有更加浓郁的黑色。虽然我们可以通过后期处理来控制这种比例和效果，但是前期拍摄时恰当地控制，可以为后期处理赢得更多调整空间。

▷ **影像·冰岛雷克雅未克**

当我在拍摄夕阳下路边的行人时，我的视线常常被他们投射在地面上的影子所吸引。这些影子匆匆而过，让我不禁思考人生的短暂和匆忙。我意识到，自己在这个世界上留下的痕迹，就像这些影子一样，随着夕阳西下逐渐模糊。然而，明天太阳依旧会升起，而别人在墙上映出的影子则代表着他们自己的人生故事。

看到镜头的效果

　　透过取景器观看景物，我们称为"取景"。摄影师无法一边透过取景器行走一边拍摄。在决定拍摄之前，通常是通过眼睛来判断取景的效果。只有对各种焦段镜头有足够的了解，摄影师才能从眼中预判出取景器里的效果。具备这种裸眼判断各种焦段下的效果与透过取景器看到的效果相吻合的能力，是"摄影眼"养成的基本要求。

　　不同摄影师对同焦段镜头的透视效果还有不同的喜好。著名的人像摄影师安妮·莱博维茨喜欢用28mm的镜头拍摄人像，而商业摄影师几乎都是用标准镜头来拍摄人像，比如尼康和佳能公司生产的人像神镜焦距都是85mm的。她说过："我寻求的是有点儿与众不同、有点儿超现实的图像。普通的镜头对我来说是一个挑战，我要努力去平衡，拍出一些与众不同的照片。28mm镜头是我最喜欢的，它能给我不同的透视效果，同时保持最小的变形，拍出与众不同的照片。"

　　如今我们也常常看到，街拍摄影师出于对卡迪埃·勃列松的崇拜，街拍时使用35mm镜头，甚至也用一台徕卡相机来街拍。这种操作被职业摄影师们所诟病。实际上，每个摄影师对使用器材都有自己的考虑，千万不要墨守成规。就街拍来说，我们生活的这个年代，街道已经比勃列松那个时期更宽，房屋也高大了许多。肖像权的保护让摄影师很难靠近拍摄对象。用中长焦拍摄城市建筑、街景和空间逐渐成为街拍的主要内容。墨守成规意味着有被淘汰的可能。

▷ 俏皮 · 印度泰姬陵

看到这张照片的瞬间，我的脑海中浮现出一种俏皮的感觉。照片中的变形塔尖探头进入画框，给画面带来了一丝喜剧色彩。这不禁让我想起了孩童的天真和无邪，也让人对这座古迹有了更深的了解和认识。通过拍摄这张照片，我也体验到了摄影具有无限的创意和想象力，镜头捕捉到了这座古迹的另一面，让人们看到了一个更加鲜活、生动的印度古迹。

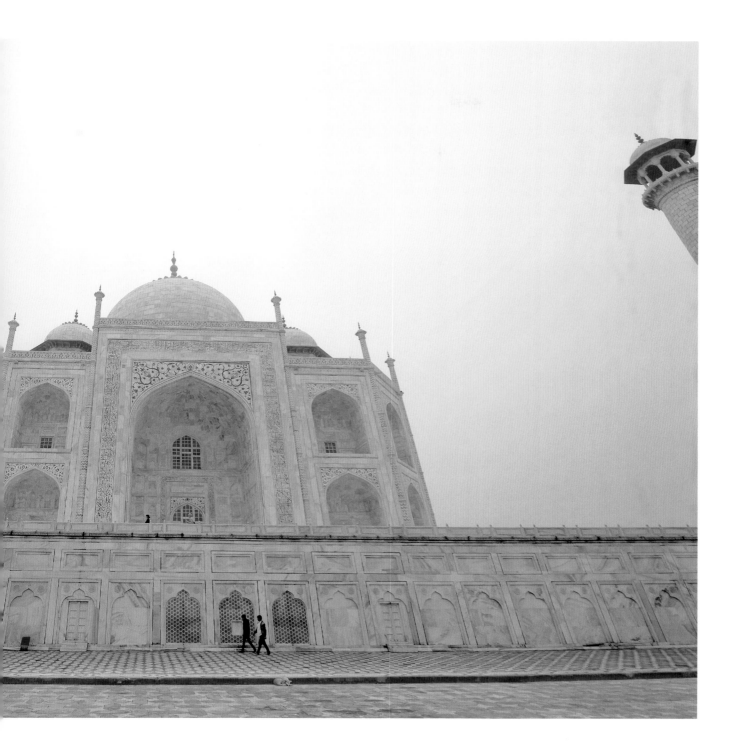

前后物体大小的比例不会因为你使用不同的镜头焦距而改变。或许你会感觉在使用长焦镜头拍摄时，远处的景物显得更大。但实际上，当远处景物变大的同时，近处的景物也相应变大了，它们之间的大小比例关系是保持不变的。这一点值得你记牢。

那么，如何改变前后景物的大小比例关系呢？很简单，改变相机和景物的距离。当你走向前景的时候，你会发现前景变大的速度比背景快。这一点我们可以用一个简单的实验来验证：将你的大拇指放在眼睛前，平放你伸出的右手，并竖起大拇指。记住大拇指和背景之间的大小比例关系，然后前倾身体让眼睛靠近大拇指，这时你会发现大拇指相对于背景变大了。

你还可以继续做平移的实验。将大拇指放在眼前不动，头部向左平移，背后的景物会跟着向左移动；当头部向右移动时，背景也会向右移动。上下移动你的头也会得到类似的结果。

确定主体之后，当你靠近主体时，在画面中主体变大的比例会大于背景。当你左右或上下移动时，背景相对于主体也会做相应的左右或上下移动。这个规律是摄影师必须熟练掌握的，对拍摄构图有直接的指导意义。

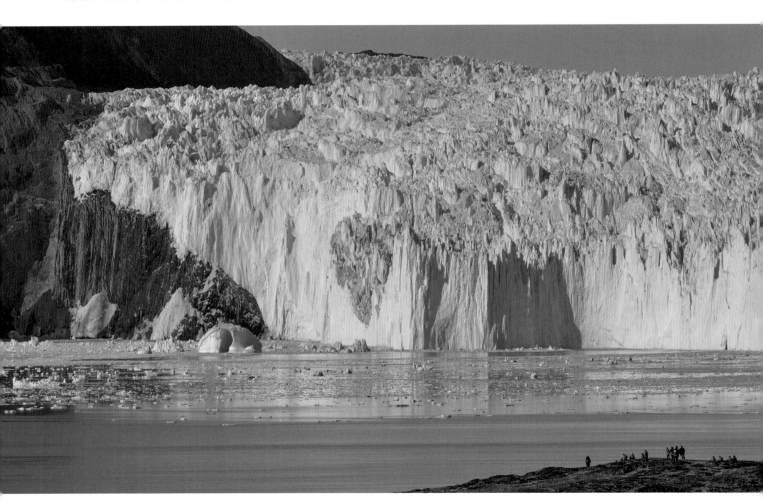

▽ 北极冰舌 · 格陵兰岛

当见到巨大的冰川时，大家蜂拥地走向小山包的边缘。那里与冰川的距离最近，最容易观赏冰川。

我希望我的照片能呈现出一块巨大的冰川，表现出这种震撼。同时，我也希望我的照片有前景。为了让背景显得比前景大许多，我选择了后退，一个人扛着我的三脚架向后走。当我走到同行人身后的山坡上，看着他们在我的前景中变成一个个小点时，我感到非常兴奋，因为我非常准确地预判了画面的效果。

在拍摄时，我使用70~200mm的变焦镜头的长焦端进行竖构图拍摄并接片，最终得到了大像素的长卷式冰川景观作品。

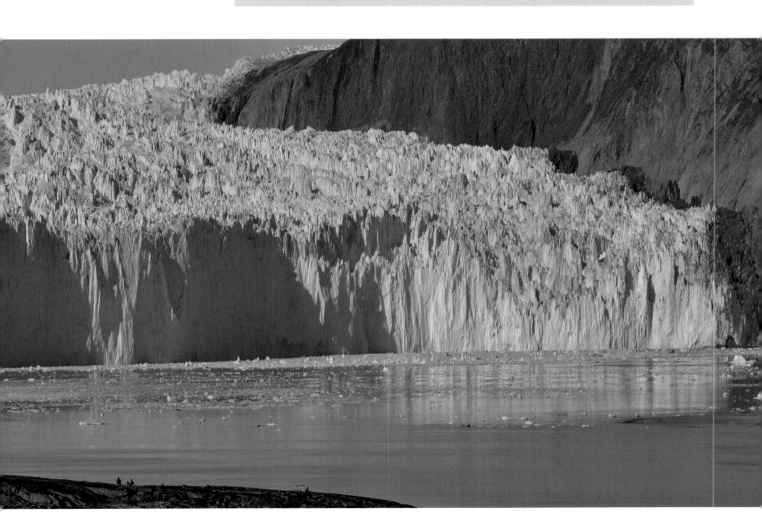

整齐和突破

人类对新事物总是持有积极的态度，摄影师则需要具备挖掘和发现独特视觉效果的能力。无论是追求整齐还是突破整齐，这些都被颇有经验的摄影师一次又一次地运用。

从某种意义上来说，我们生活的世界是杂乱无章的。好比分子运动就是一种无规则的热运动，而日常生活中出现的种种也显示出无序。然而，艺术家们善于从杂乱中寻找次序。因此，整齐划一在我们这个世界上就算是一种稀缺资源了。比如在尼泊尔，当看到当地人排队打水时，摄影师就会首先选择高角度来展现这种次序。如果是一群人散漫地站着，就没有了这样拍摄的愿望。因为找不到排队时的那种整齐划一，这就是稀缺性。倘若能拍出几何形状的队伍就更加吸引人，比如S形和螺旋线形。

难道整齐划一就不呆板吗？终于有人提出了反对意见。

当我们看腻了整齐之后，一种新的情况出现了：在整齐中加入一个元素来破坏或者说改变元素的整齐。比如，排队打水的尼泊尔人，都是女性穿着粉色连衣裙，却有一位男性身披蓝色衬衫。这种对原来整齐的破坏，我们给它起一个好听的名字，叫作"突破"。这种画面从有序进化到有趣，这种变化值得摄影师将焦点对准在他身上，拍出一张更加稀有的照片。

拍照就成为你双眼去寻找整齐和不整齐的一种游戏，这一切就看你的"摄影眼"是否敏锐了。

▷ **有序的僧人·泰国**

清莱的灵光寺，以它的纯白独树一帜，别具一格。在阳光下，这座白色的庙宇徜徉在蔚蓝的天空中，闪烁着炫目耀眼的光芒，就像一件美丽的艺术作品。一般来说，僧人的生活比俗人有更多的清规戒律。在泰国的灵光寺，我曾见到一队僧人走过，而几位同行的新加坡摄影师似乎还沉醉在聊天中。我大声喊叫，示意他们暂时离开，可是他们根本就没听到。我只好按下快门，有次序的僧人和破坏画面次序的摄影师在这张照片中相遇了。幸亏僧人服装色彩鲜艳，画面被干扰的痕迹并不明显。

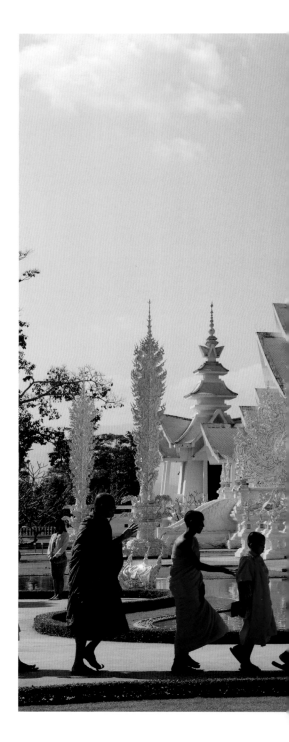

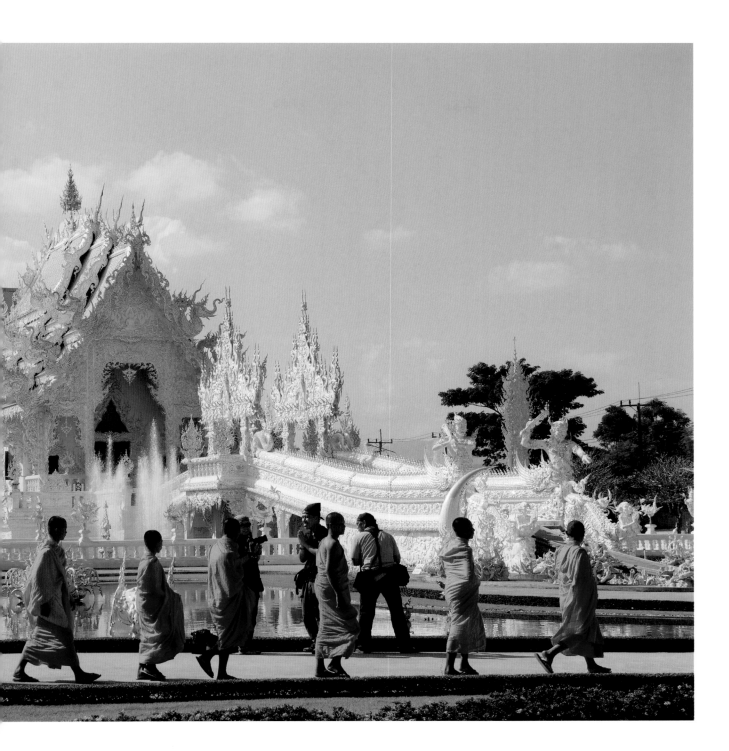

◁ 化缘 · 缅甸

如果你想拍摄僧人，我给你一个建议：去缅甸吧！

对于缅甸这个国家的名字，我们并不陌生。这个南部近邻有众多的华人，也有着数不清的佛塔，故被称为"万塔之国"。和泰国一样，都是小乘佛教国家。然而，就是这个我们并不陌生的国度，却有一个让我们非常不解的习俗：缅甸所有的男人一生必须出家一次。如果你清晨走在缅甸任何一个城市或乡镇的街道上，都能看到穿着深红色连体僧袍、端着钵盂排队走在街上的和尚。那是他们正在沿街挨家挨户化缘。

当化缘的僧人整齐地排队时，我端着相机等待其中的人打破这种整齐来看我。这是我的实际拍摄经验的积累，我相信这种情况会出现。当整齐被突破之后，我按下了快门。现在看起来，画面更显活跃。

几何形状

当学习了构图法则中的S形构图之后，举起相机却找不到这个形状。S形本身就算一种理想，这种方式是告诉你理想出现时你别忘记按下快门。用几何形状来分还有其他无数种形状，我们为什么钟爱S形呢？这个形状本身最性感，你想想女性的身体哪些部位曲线和字母S比较接近呢？所以要学会在大千世界中看到S形，当然常见的还有几种形状都具有不同的含义。

- 正立的三角形代表稳定，反之就表示不稳定。
- 角的方向代表运动趋势和力量。
- 水平线有安静的意义，斜线包含着运动和不安。
- S形代表性感和优雅。
- 垂直线条有分割和向上生长的含义。

当然，几何形状还有可能带有文化暗示。五角星在中国人眼中是革命的有力象征。

值得一提的是，所谓的几何形状，都是一种类似的效果，而形成这种效果的可能是颜色或阴影。这种提炼能力意味着你的"摄影眼"的水准高低。

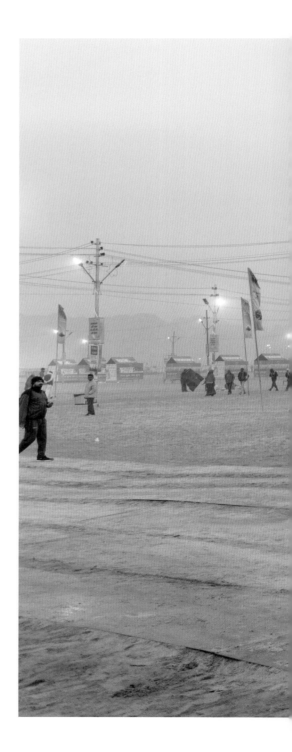

▷ **大壶节·印度**

在前景中套用几何形状是一种常用的手法。照片中几何形状的出现，让画面有一种不稳定且比较抽象的感觉。而这里的一切正是如此，绵延十多千米的河滩上布满临时搭建的帐篷和建筑，这些都是为大壶节而建的。当拿掉几何形状后，照片就变得平淡、轻松了。

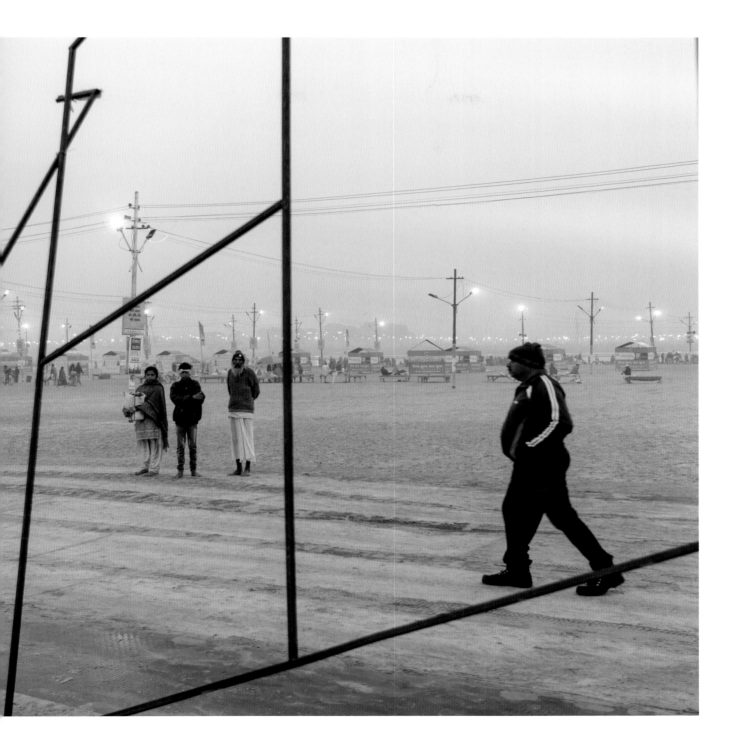

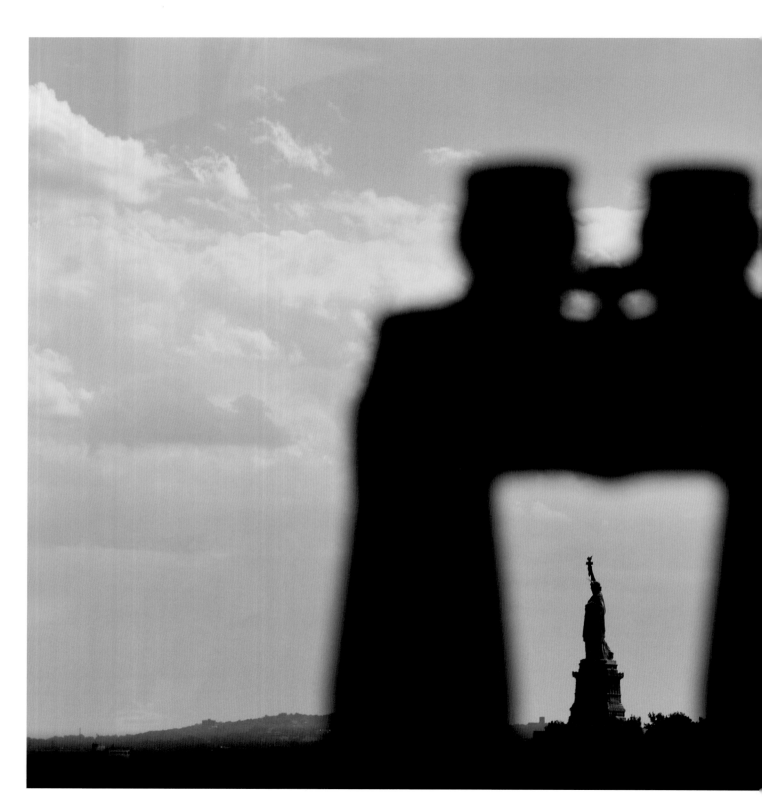

◁ 自由总是相对的 · 美国纽约

在乘坐游船从水上观看自由女神像时，我被它的古希腊风格服装、光芒四射的冠冕，以及象征七大洲的七道尖芒所吸引。自由女神右手高举象征自由的火炬，左手捧着《独立宣言》，脚下是打碎的手铐、脚镣和锁链，这些象征着挣脱暴政的约束。当我蹲下通过驾驶室的望远镜看这尊象征自由精神的塑像时，那个黑色几何形状的框似乎成为一面墙，把自由限制在小空间中。当按下快门时，我感叹自由总是相对的，在美国也是如此。

视觉想象性

用相机记录世界，是一种现实主义的态度。然而，有些摄影师只有在稀缺的画面出现时才会按下快门，但这个世界更多的是平凡的景象。我们应学会从平凡中发现不平凡，这需要我们具有敏锐的观察力和独特的视角，需要我们展开想象的翅膀。关于拍摄时的反应，不同的摄影师有着不同的说法。有的摄影师表示，他们按下快门时并未过多思考，而有的摄影师则表示，他们在深思熟虑后才得到这样的好照片。我们不能排除后者在夸大其思维能力，前者也可能在表扬自己的感知能力。我们应以开放的心态去欣赏和理解不同的观点和表达方式。

马塞尔·杜尚眼中的小便池，无疑是一件作品《喷泉》，然而，对于观者来说，它可能被视为诙谐的"喷泉"，也可能被视为凑数的垃圾作品，抑或大胆而有创意的名作。我们看待事物的角度，往往决定了它们在我们眼中的价值。平凡的事物，如果经过不同的想象和解读，或许能达到新的高度。我想创造一个词——"视觉想象"，当你看到平凡的事物时，发现它新的意义和高度，那么，平凡的事物因为你的视觉想象变得不平凡。

如果能将这种引发想象的特质融入摄影艺术中，那么我坚信，你一定能成为一名出色的摄影师。然而，很多时候，由于客观条件的限制或摄影师自身投入的不足，我们可能会错失展现自己想法的机会。因此，我们需要更加努力地去发掘和表达自己的想法，抓住每一个可能的机会，让我们的作品得到更多人的理解和欣赏。

▷ 没有墓志铭的墓碑·南极

这块形状类似于墓碑的是一节鲸的脊椎骨，大约有20cm高。它饱经风霜，已经白得瘆人。一块骨头能说明什么呢？在17世纪，荷兰人和英格兰人都组成了庞大的捕鲸船队。到了18世纪，捕鲸船上安装了提炼炉，使捕鲸者能在海上提炼鲸油，并把鲸油贮存在桶里。这样，捕到的鲸就不必再拖回岸上加工了。然而到了20世纪，人们发现了鲸产品的新用途，捕鲸业又稍得振兴。然而，鲸的种群却面临绝灭的危险。

这块骨头是人类当年暴行的罪证。我蹲下来，把这块骨头作为前景，想象它是一座墓碑。而后面远处行走的人，纳入构图的目的是让大家联想到人类曾经在这里野蛮屠杀。多少年过去了，它依旧矗立在那儿，无声地诉说自己的不幸和人类的残暴！这不仅是一块骨头，它见证了人类的残忍和贪婪，提醒我们要珍惜海洋生物和我们的生存环境。

避开看的常态

　　摄影爱好者相信离家越远越能拍摄出好照片，这种感觉来源于陌生感。在19世纪，美国西部大拓荒的年代，摄影师随着资本抵达每个角落，但是这种不为人知的地方总是越来越少。为了满足观者的好奇心，优秀的摄影师应该考虑如何把熟悉的场景拍摄出陌生感，这也成为摄影师的必杀技。

　　比如，看一把椅子，平时我们都是从上往下看得比较多，这是我们最熟悉的椅子形态。如果把椅子叠起来看，或者从下往上去看椅子，是不是看到了另外一个世界？

　　生活中最常用的视角是什么呢？直立行走时的眼睛高度就是我们最常用的视角。那么，拍摄时能不能考虑蹲下或者从下往上拍呢？有别于日常视角的观看方式，就避开了看的常态，这是每位摄影师必须牢记的。当然还有观看的距离，近一些还是远一些？以及避开人眼的焦段，用非标准镜头的焦段来拍摄，也会产生有别于人眼熟悉的感受。超广角、长焦以及大光圈长时间曝光等都能营造出不同的画面效果。

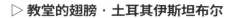
▷ 教堂的翅膀·土耳其伊斯坦布尔

　　几乎所有人心中，教堂都是一个宽阔的空间。然而，当我在教堂入口处，用鱼眼镜头捕捉过道和教堂大厅的景象时，教堂似乎化作了一双展翅飞翔的鸟，展现了独特的双空间结构，这种效果给人一种新奇的陌生感。这种特殊的视觉体验让我们有机会从不同的角度重新认识教堂，并领略它所具有的独特魅力。

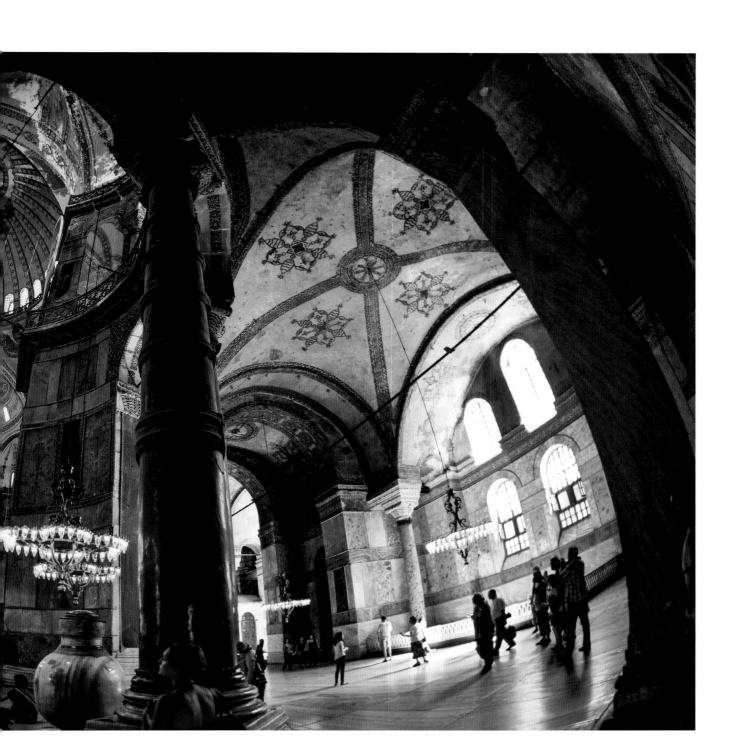

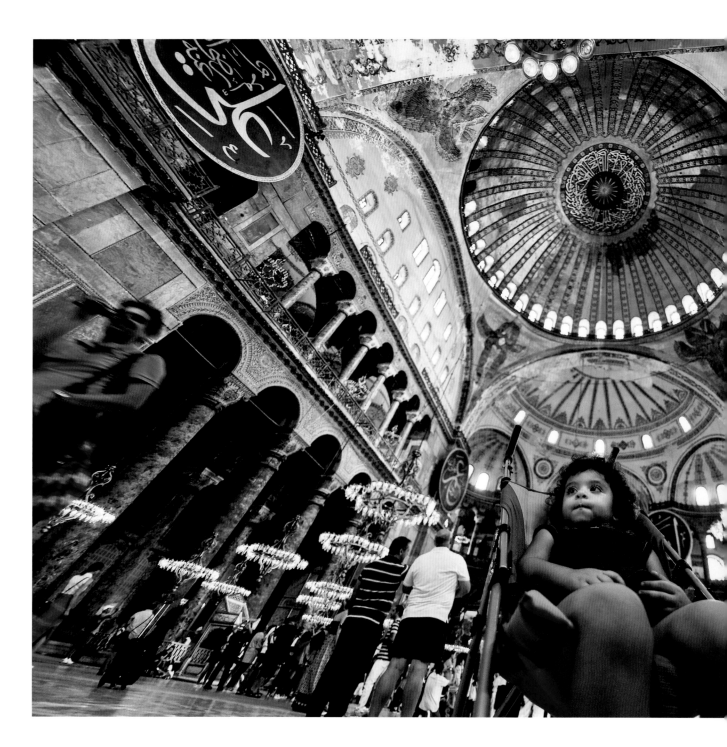

◁ **教堂的小女孩 · 土耳其伊斯坦布尔**

当我们拿起相机，常常会习惯性地从上往下拍摄，这是我们最自然的视角，即常态。但有时候，我们要尝试从下往上拍摄，这会带给我们意想不到的惊喜。

当我们进入教堂，那雄伟的穹顶和精美的花窗总能吸引我们的目光。从下往上拍摄，我们能捕捉到那些在常规视角下无法看到的细节。例如，当镜头从下往上拍摄时，小孩置身于华丽的背景中，她宛如一位王者，整个画面都变得与众不同。这是因为低角度能够凸显景物的层次感和立体感，让人们看到平常看不到的景象，使画面充满了新奇和趣味。

所以，尝试一下避开看的常态吧！你会发现，这个世界有着不同的美丽视角。

近距离

在拥挤的电梯中，人们总会感到不适。通常情况下，人与人之间的交流距离在0.5~1.2m被视为舒适区，一旦距离小于0.5m，就会使人产生压迫感。因此，我们所看到的肖像照大多是半身照。实际上，在这个距离范围内，我们很容易观察到对方的手部动作。如果继续靠近，我们就无法同时关注对方的面部表情和手部动作，一旦对方发起攻击，我们就很难躲避。这种恐惧也导致我们在日常生活中很少有机会近距离观察别人的脸。那么，如果只能在近距离拍摄照片呢？使用广角镜头紧贴别人的鼻尖拍摄出来的照片会给人极大的压迫感。即使是热爱使用广角镜头的商业摄影师也不敢这样拍摄他们的模特，因为没几个人喜欢被压迫的感觉。大多数肖像照都是包含人物双手的半身照，这种尺寸和范围符合人们在社交场合中的观看习惯。而站立的全身照则往往会让人感觉有些疏远。

当然，也有一些摄影师喜欢贴近拍摄肖像，刻意制造压迫感来打动、震撼观众。我曾带过一个摄影团到印度拍摄。同行的深圳摄影师回国后举办了一次摄影展。仅从拍摄距离来看，他就是运用了这种压迫感来拍摄印度这个多民族国家的人物头像。照片的现场感非常强烈，令人叹服。

▷ 羽毛头饰 · 印度尼西亚巴布亚省

巴布亚省的当地人身高较矮，我站立着拍摄时，镜头需要稍微向下。当与这位巴布亚人相遇时，引起我注意的是那几根白色的羽毛。当地人喜欢用各种鸟类的羽毛作为头饰，但我从未见过全白的羽毛。我近距离、低角度地拍摄了这张照片，那些白色的羽毛在蓝天中显得格外耀眼。

▽ 食人族的节日 · 印度尼西亚的巴布亚省

印度尼西亚的巴布亚省至今仍然分布着大大小小200多个原始部落。每年8月的第一个周四，巴列姆山谷节都会在距离瓦美娜以东约20千米的沃西村举行。

节日期间，来自各个地区的村民都会聚集在这里。他们纷纷找出珍藏的羽毛和獠牙，佩戴在身上。在这个节日里，他们会装扮成战士，手持长矛和弓箭，模拟上古时期的先祖为争夺地盘而奋勇争斗的场面。整个场面非常壮观！

靠近拍摄的好处显而易见，我们可以清晰地看到这位勇士的眼神，他胸口佩戴的贝壳类装饰品，以及他粗糙的皮肤和孔武有力的双手都一目了然。在拍摄那一瞬间，我并未感知到他身上的众多饰品，这一切都是在照片中才得以感受的。也只有面对照片，我们才有机会长时间地仔细打量他。当然，在现实生活中这样做是不礼貌的，但现在我们可以避开礼节问题，尽情地揣摩。我想，这正是许多摄影师喜欢靠近拍摄的原因吧。

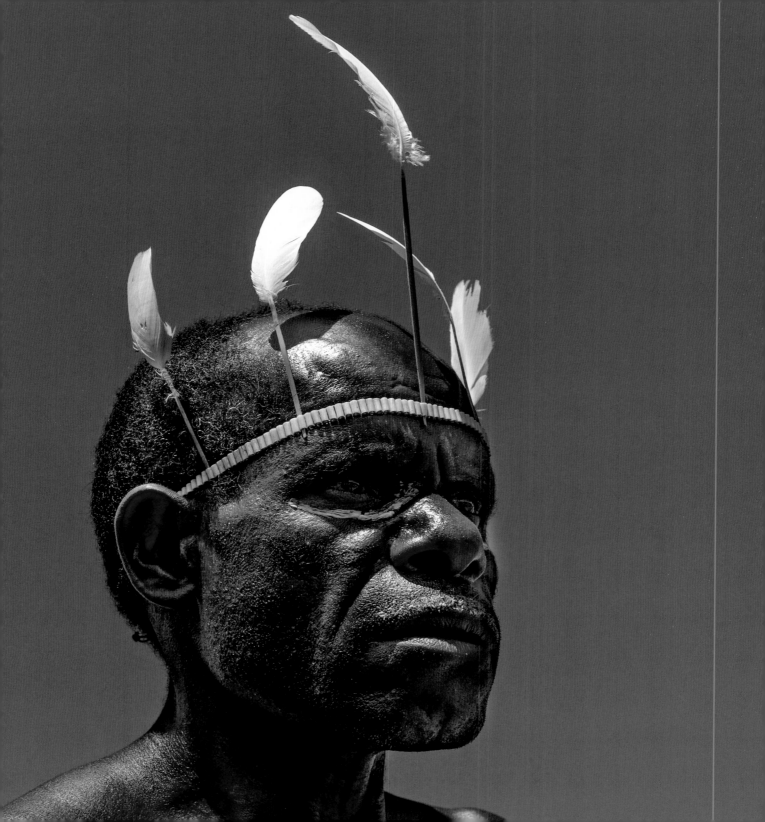

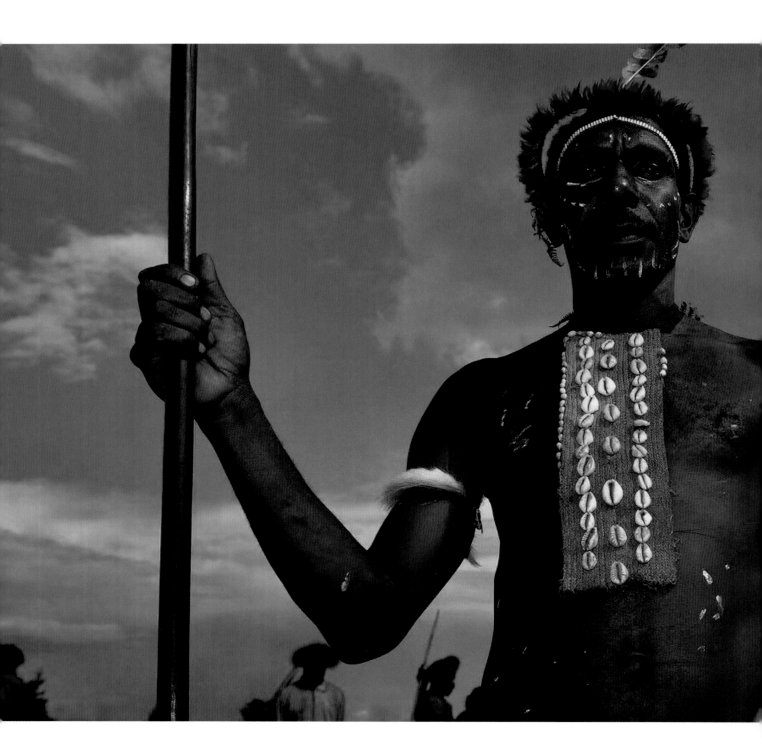

艺术的颠覆

艺术的颠覆不仅是一种创作手法，更是对传统规范的挑战和超越。它通过不断地尝试与创新，力图挣脱现有艺术形式的桎梏，从而创作出更为真实、深邃和引人深思的作品。以罗伯特·弗兰克的摄影作品集《美国人》为例，这部作品无疑在摄影史上留下了深刻的烙印。尽管有人对其赞不绝口，认为它为摄影艺术开辟了新的疆域，但也不乏质疑之声，指出作品中的选图显得粗糙、构图似乎过于随意。甚至有人站在意识形态的立场，批评这位瑞士出生的摄影师以带有偏见的眼光审视美国。

同样地，在著名人像摄影师安妮·莱博维茨的画册中，我们也发现了一些别具一格的风景作品，其中不乏焦点模糊、构图独特的照片。这些看似不合常规的作品，实则是摄影师刻意为之的，意在通过技术的"失焦"来探索和表达内心的真实情感。这种颠覆性的创作手法，正是艺术家们为寻求更为深刻的艺术表达而做出

的有益尝试。

弗兰克的作品正是对美国社会现实的深刻反思和颠覆性呈现。他敏锐地捕捉到了拜金主义和冷战思维下社会的不安与动荡，用镜头揭示了美国精神荒漠的一面。这种颠覆性的视角和观点自然会引发争议和批评，但历史终将证明他对当时美国社会的深刻洞察和颠覆性反思的价值。

在摄影领域，要培养独特的"摄影眼"，往往需要打破常规，走出一条不被大众认可的道路。受权威和传统教育的影响，大多数人的摄影作品往往呈现出相似的风格和主题。然而，真正的艺术家总是敢于挑战常规，他们选择逆流而上，探索那些被忽视或有争议性的主题。他们善于从大众审美的反面或边缘地带汲取灵感，尝试突破传统摄

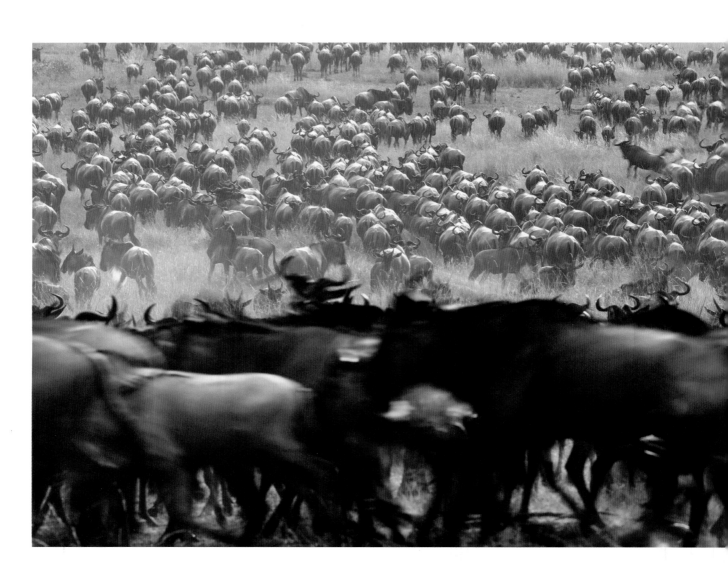

影技术中清晰、色彩丰富和层次分明的限制。这种勇于突破和尝试的精神，正是摄影艺术得以不断进步和发展的动力所在。

令人欣慰的是，越来越多的年轻摄影师开始勇敢地尝试这种颠覆性的创作方式。相比之下，一些经验丰富的摄影师却往往墨守成规、按部就班地拍摄作品，仿佛忘记了

摄影作为一门艺术应该具有的创造性和想象力。因此，我们应该鼓励摄影师们勇于颠覆常规、挑战自己的技巧和审美观念，在不断的尝试和创新中探索属于自己的独特风格。只有这样，摄影艺术才能不断焕发出新的活力和魅力，拍摄出更多触动人心的作品。

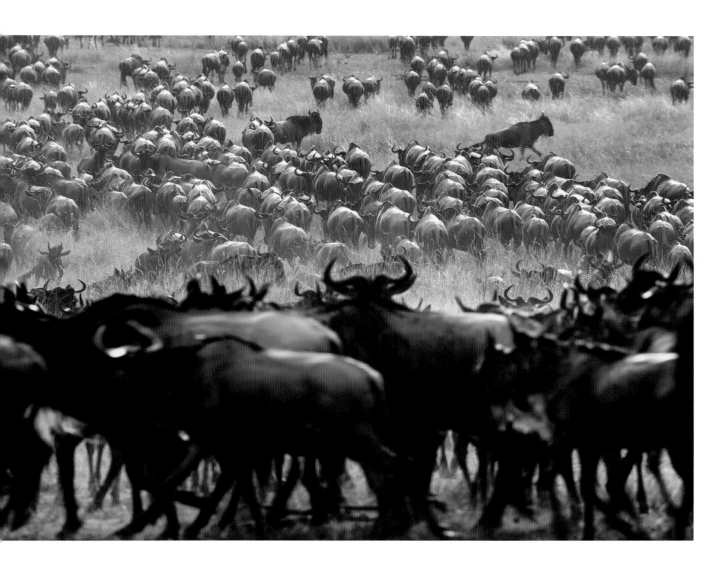

△ 角马大迁徙 · 肯尼亚马赛马拉草原

摄影师都知道，拍摄角马大迁徙时，镜头通常会对准第一只跳入河中的角马，捕捉它们跃起的瞬间。然而，这张照片却是在角马过河之后拍摄的，更加大胆的是，曝光时间为1/50s，对于拍摄运动的动画来说，这种相对较长的曝光时间使前景中靠近镜头的、在水平方向运动的角马变得模糊，而远处做径向运动的角马却依然清晰。对于拍摄动物来说，模糊通常是大忌，但是在这张照片中，这种模糊却给画面带来了新意。这就是逆向思维的一次成功尝试。

▷ 水塘边的故事 · 纳米比亚

傍晚时分，水塘边聚集了一群前来喝水的动物。这时，大部分摄影师纷纷举起了相机，追逐着那金黄色的暖阳所散发出的迷人效果。那么，倘若有人挑战这种效果，会有什么样的结果呢？

就在这时，一个与众不同的画面出现了。在逆光下，长颈鹿的倒影形成了一幅剪影，一只白鹭的剪影在同一画面中显得格外醒目。这种亮部的出现使整个画面耐人寻味，而那只恰好飞过的小鸟则给画面带来了动感和灵动。这一切都让人感到惊奇和惊喜，仿佛是命运的安排，让这个场景变得更加独特和美丽。

这种反叛的拍摄方式获得了与众不同的效果，让人难以忘怀，仿佛是一个美丽的传说，永远留在了我的心中。

视觉感知主观选择性

　　视觉感知过程具有主观选择性，大脑皮层在处理视觉信息时，会倾向于更多地受到主观意识的控制和影响。比如，我们常说的"进一步深入观察"，就属于大脑皮层指令下的视觉活动。较为低级的视觉活动以脑干、小脑以及脊柱为代表，更倾向于无意识的快速反应，比如，当有迎面而来的物体时，我们会有眨眼睛的保护反应。

　　对于长期从事社会纪实拍摄的摄影师来说，他们在观察事物时善于思考事件背后的本质，进而曝光事件的真相，说明事件背后存在的问题，并探究解决方案。整个过程中都充满了主观意识。

　　2004年，我在周末总会非常积极地到附近的乡村和厂矿拍摄。这种对摄影的痴迷每时每刻都在提升我的摄影素养，我每时每刻都在为拍摄出具有视觉冲击力的大片而努力。有一次到当地福利院拍摄时，院长警惕地问我为什么拍，我也只能笑着说因为爱好。再次去福利院时，他开始带我参观福利院里的孩子。他陪着我看了残疾的、未被收养的孩子。当来到一位女童面前时，我发现她嘴唇发紫。这并未引起我的足够重视，只是诧异为什么长相端庄的她没有人收养。后来得知她患有先天性的心脏病，如果不及时治疗，随着她的长大，心脏负荷将无法支撑而导致心力衰竭而死亡。我顿时感觉到无法克制的悲哀涌上心头，把带来的苹果放在她的手上。我看到的已经不是一个苹果，主观感受控制了我的视觉，这个苹果让我联想到它是不是她人生的最后一个苹果？这是视觉会被自己的主观意识左右的有力证明。

　　"看"这一行为包含着高级的神经活动，还有赖于主观的思考。看到和想到从来都是纠缠在一起的，是矛盾的两个方面相互依存。

▷ 是不是她人生的最后一个红苹果 · 中国福建南平市延平区

我至今都记得她被放在竹子制作的儿童椅中，身体前俯后仰地摇动，椅子翘起后落下撞击地面发出的嘎吱声。那声音吸引了我，让我朝着她走去。那双眼睛让我停留下来。我问了同行的福利院院长，得知她患有先天性心脏病，随着生长，她的需氧量逐渐增加，最后可能因心脏病突发而死亡。我突然感到悲哀，她看我的眼神似乎在求救。我给了她一个苹果，并拿起相机给她拍了几张照片。或许每个人内心深处都有对同类的怜悯之情，当我把这幅照片《是不是她人生的最后一个红苹果》发到网络上后，立刻引起了媒体和市民的广泛关注。在市民的捐助下，终于在死神到来之前把她救了回来。后来，她被国际友人领养。

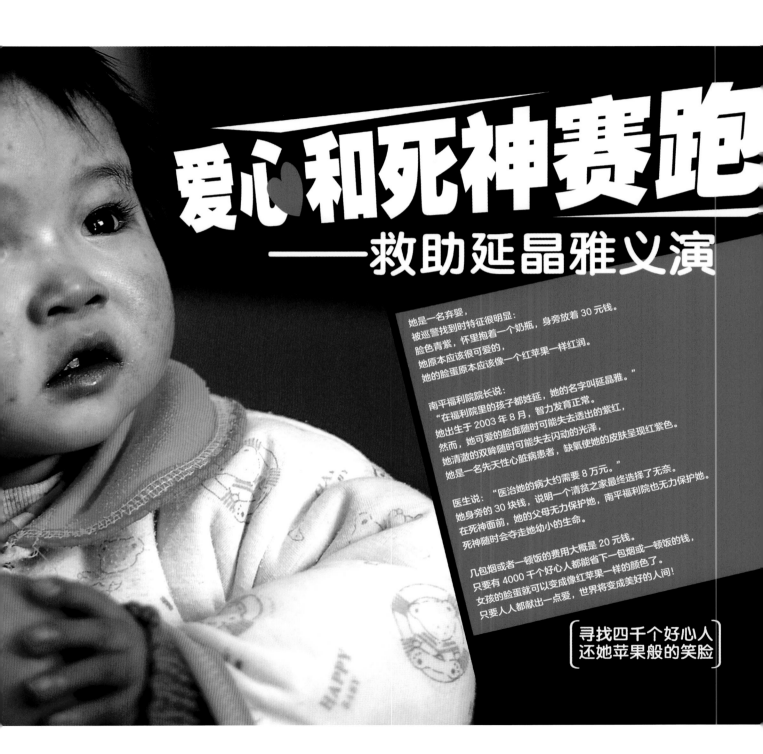

爱心❤和死神赛跑

——救助延晶雅义演

她是一名弃婴，
被巡警找到时特征很明显：
脸色青紫，怀里抱着一个奶瓶，身旁放着30元钱。
她原本应该很可爱的，
她的脸蛋原本应该像一个红苹果一样红润。

南平福利院院长说：
"在福利院里的孩子都姓延，她的名字叫延晶雅。"
她出生于2003年8月，智力发育正常。
然而，她可爱的脸庞随时可能失去透出的紫红，
她清澈的双眸随时可能失去闪动的光泽，
她是一名先天性心脏病患者，缺氧使她的皮肤呈现红紫色。

医生说："医治她的病大约需要8万元。"
她身旁的30块钱，说明一个清贫之家最终选择了无奈。
在死神面前，她的父母无力保护她，南平福利院也无力保护她。
死神随时会夺走她幼小的生命。

几包烟或者一顿饭的费用大概是20元钱。
只要有4000千个好心人都能省下一包烟或一顿饭的钱，
女孩的脸蛋就可以变成像红苹果一样的颜色了。
只要人人都献出一点爱，世界将变成美好的人间！

[寻找四千个好心人
还她苹果般的笑脸]

视觉标签

画面中往往有一些很小的视觉要素，能引起我们的共鸣。这种视觉上有独特意义的物体，我给它起一个名字，叫作"视觉标签"。有一种行之有效的观察方式，就是根据你眼前所看到的事物进行精简。精简的目的是突出视觉标签，这个视觉标签有别于主体，可能比主体更加吸引人并有趣。为此逐步缩小观察范围突出这个标签时，有时不惜用取景器的四条边切断主体。

看到好吃的，我们就会分泌唾液，这是人在生活过程中逐渐形成的后天性反射。相信谁都知道唾液意味着美食。下页图中，待在枝头不动地盯着我的螳螂，口下挂着昆虫的黏糊糊的体液，给人感觉是螳螂的唾液。而美食当前推进镜头，着力表现唾液这个标签成为首要任务。唾液这个标签的提炼能给画面注入生机和活力。拍摄时就要突出标签的作用，因此，画面中昆虫的尸体可以在焦点以外，而唾液和眼神却在焦点以内。为了拍摄标签，螳螂身体没有拍齐全又如何？

善于发现视觉标签的摄影师都具有较高的摄影水平和修养。这种标签存在于画面中，许多艺术家还刻意打造自己的视觉标签让人们记住自己，比如赵本山的那顶破帽子就属于此类。上页照片中的那个红苹果就算贯穿于整个爱心活动的视觉标签。有些摄影师甚至以某种视觉标签进行组图创作，并获得巨大的成功。

▷ 流口水的螳螂 · 福建南平

有一个阶段我喜欢拍摄花花草草，在我的图片库中有大量的这类照片，但能提炼出打动人的视觉标签的却为数不多。我之所以喜欢这张照片，就是因为有"口水"的出现。摄影师在观察中寻找能与人产生共鸣的标签，并将其表现出来，这就是成功。

在拍摄中，摄影师需要细心观察并捕捉能够打动人心的标签。这些标签可能是人物的情感表现，也可能是场景中的某个细节元素。通过将这些标签表现出来，摄影师就能够让观者感受到自己想要表达的情感和氛围。

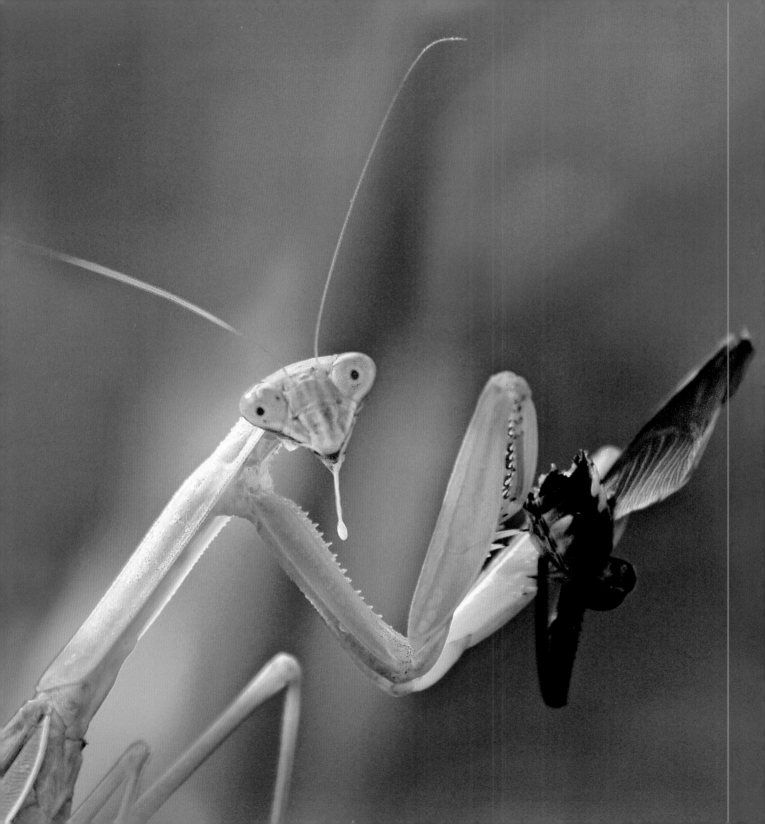

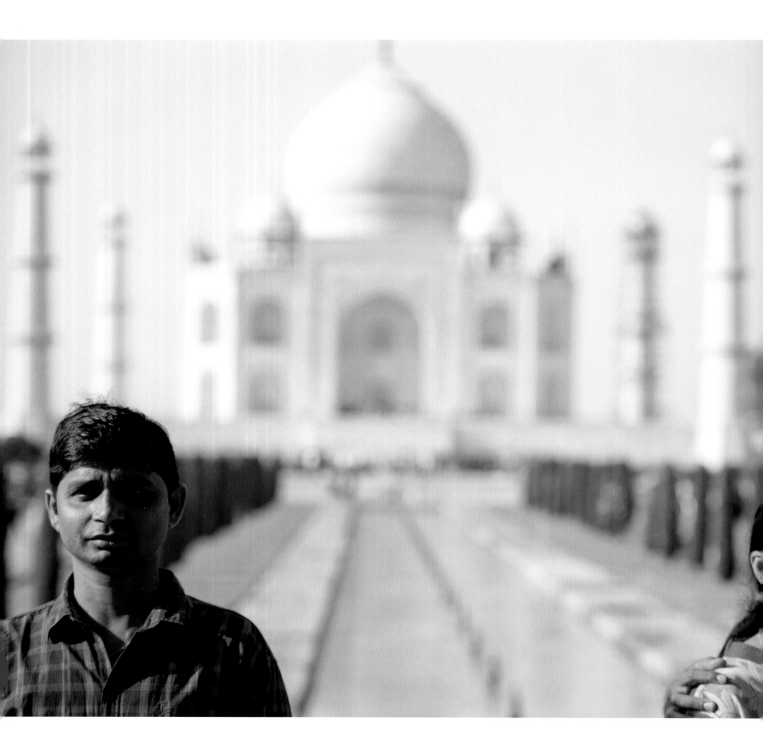

高级的双关联

看也是大脑的一种思维活动。大脑皮层控制着我们的眼睛，决定我们看还是不看，看到或者看不到都是大脑指挥的结果。当我们观看物体时，大脑会根据存储的经验进行分析比对，并作出判断。在更高级的阶段，看似乎还包含某种思考过程；在研究"看"并得出结论的这个过程中，"看"就确实是一种大脑的思维活动。

许多人都有这种经验：当你看到蛇就会感到害怕，甚至在黑暗中摸到柔软的、条状的、冰凉的、光滑的物体，人脑海中会闪现出蛇的形象并与之发生关联。虽然你从来没有被蛇咬过，但仍会感到惊悚。对于大部分人来说，都有关于蛇的相关经验。

当画面上出现两个或者两个以上的图像符号都关联到相同的内容时，会产生戏剧性的效果，这在艺术创作中屡见不鲜。给大家描述一个电影镜头的场景：一个生活拮据的高个子帅小伙子去应聘主管的职位，向同寝室的朋友借了一件西装，但衣服看起来不合体、短小。这件衣服和他生活拮据的境况有所关联。当他进入行政办公室，见到别人正在更换灯泡，虽然站在凳子上却还够不着，而他自告奋勇地发挥自己的长处。当他脱下鞋子，站在凳子上操作时，导演特意给他穿破的袜子和露出大拇指的特写。这个细节再次与他拮据的境况发生关联，这种不经意的巧合会让人会心一笑，其意义不仅是第二次证明了他的拮据，还带有某种巧合的喜剧效果。

有经验的摄影师也会把两个甚至更多的图像符号集合在一个画面中。当摄影作品中出现两个不同的图像符号，甚至更多，并发生联想后关联到相同的主题，这就是双关联，是观者喜欢的一种影像表现形式。

◁ 有爱真好·印度泰姬陵

在印度泰姬陵前，这个象征着爱情的地点总是挤满了前来拍摄纪念照的游客。突然间，一个意想不到的场景出现了，我迅速对焦并捕捉下了这一刻。这种迅速的反应得益于我平时对摄影技术的磨炼，以及我对摄影设置成功率的最大化要求。

平时，我喜欢将相机的测光模式设置为矩阵测光，未使用三脚架时则选择快门优先模式，感光度设为自动，对焦也设为自动。而在使用三脚架时，我会将相机设置为光圈优先模式，关闭感光度自动，同时也关闭对焦自动。这些看似简单的设置，却让我能够抓拍到许多精彩的瞬间。

在我拍摄的画面中，左边的小伙子愁眉苦脸，而右边的男女则笑得灿烂。这两组元素共同诠释了爱情的主题，形成了双关联。这个场景让我深刻地感受到爱情的美好与复杂，也让我对摄影有了更深的理解和体会。通过摄影，我能够记录下这些美好的瞬间，并与他人分享这些感动。

独特的艺术形式

我有一位朋友酷爱李叔同的字，那种拙笨的雅致、无烟火气的平稳都令人陶醉。这是一种纯真的艺术眼光，也是你在摄影创作的路上可能特立独行的方向。

从艺术形式上说，摄影中的LOMO相机就是专业摄影领域中的"拙"光学相机。专业光学相机要求拍出的照片有很高的清晰度、对焦准确。而LOMO类似傻瓜相机，部分是早年生产的低端相机。官方指定的LOMO相机大多体积较小，操作简单，使用胶片进行拍摄。虽然画质低劣，但却成为追求鲜艳色彩、随意、自由态度的象征。很难用摄影专业领域的词汇来评定，虽然随意，但是LOMO照片也能拍出有意境的作品，还能把拍摄者的思想与个性融入照片中。除了追求色彩鲜艳和暗角，同样能表达照片本身的内容与拍摄者的个性。再如，今年古风人像备受追捧，被许多摄影师和观者所酷爱，并逐渐在摄影的各个领域蔓延开。古风的风光、古风的花卉等在中国逐渐形成一种摄影创作形式。这类艺术形式被接纳的范围比较小，和李叔同的书法一样，运用范围狭窄。

想成为专业摄影师，就要有接纳不同艺术形式和流派的胸怀。用某个艺术流派的观点推翻别人的艺术观点本身就是一种短视。如果你真的想在摄影界有所作为，那么，你就该对已有的摄影成就和流派有所了解，找出自己可以接受的理念和方法，而不是挨个批评各种流派的短处。并且明白，每当你拍出好作品的时候，并不是你创造出了某个新流派，而仅是在别人的基础上的一种复制，也可以说是复制后的一种改进。

◁ **好汉·印度孟买**

这位年轻人穿着一件印有英雄好汉图案的衣服，这些好汉双手交叉抱在胸前，展现出一种硬汉般的霸气。与此同时，这位年轻人的动作也仿佛在模仿这些好汉，展现出真正的英勇形象。这种双关联的出现，巧妙地将不同的元素都联系到了"好汉"这一主题上。一位擅长捕捉这种双关联的摄影师，能够通过作品引发观者的会心一笑，从而达到与观者的共鸣。

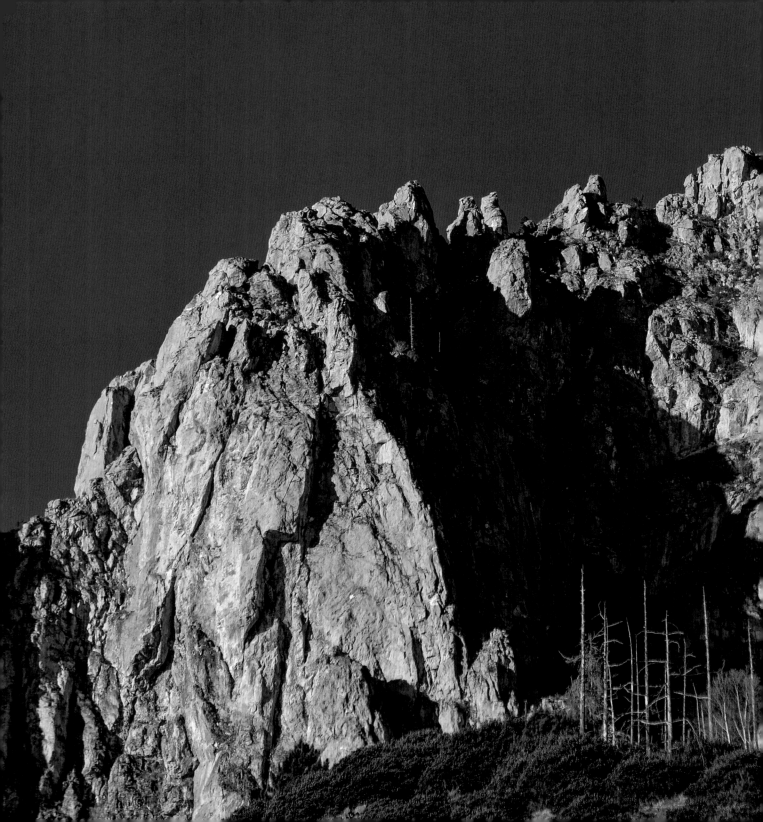

◁ 风骨·中国四川

黑白风光片很容易让人联想到亚当斯的
黑白区域曝光理论。然而，随着今天摄
影技术的日新月异，我们很少谈论曝
光，而更多地研究后期制作带来的表现
力。尽管如此，亚当斯所代表的现代主
义那种高度清晰、精密的还原思想仍然
深深地影响着每一位摄影师。因此，我
们锐化图片，精准控制曝光，以确保
暗部和亮部的细节得以完美呈现。最让
我感觉到需要保护的是那些枯树的高光
纹理和后面深色阴影的对比。这些树已
经枯死很久，被阳光和雨水洗净了树
皮，留下的树干犹如深深的白骨裸露地
矗立在那儿，继续见证和书写着大山的
故事。

突然之间

　　我和三位小喇嘛正在交谈，此刻的画面看起来相当平静，这种平静感是许多摄影师所钟爱的。然而，就在这时，其中一位喇嘛边说边站了起来，这个突如其来的举动给画面带来了明显的变化。

　　我相信许多摄影师，无论是纪实摄影师还是街拍摄影师，都喜欢捕捉这种突发性的特殊动作。这种瞬间的不可预见性要求摄影师花费一定的时间去等待，而且有时可能徒劳无功。对于初学者来说，他们往往能看到这种突如其来的变化，但却来不及抓拍，从而错失良机。

　　在等待这样的瞬间之前，摄影师需要先设置好相机的对焦和曝光参数。那些迷信手动对焦和使用对焦单点区域模式的摄影师，以及那些始终坚持使用光圈优先模式的摄影师，在应对突发事件时可能会面临较大的挑战。正因如此，这种突发性变化的出现机会较少，能够成功捕捉到画面的摄影师更是凤毛麟角，所以这些作品才备受推崇。

　　由此可见，摄影师不仅需要关注眼前的状况，还要有预见性地"看到"未来可能发生的一切。

▷ **小喇嘛·喜马拉雅山南麓皇宫**

喜马拉雅山南麓地形复杂多样，有高耸的山峰、深切的峡谷和湍急的河流。这里居住多个民族，这些民族有着独特的文化传统、语言。这里也居住着藏族人。皇宫有藏式建筑的特色，如厚实的墙体、倾斜的屋顶和平顶的佛塔等等，九层的建筑及其宏伟。在皇宫顶上可以一睹城市的全景。

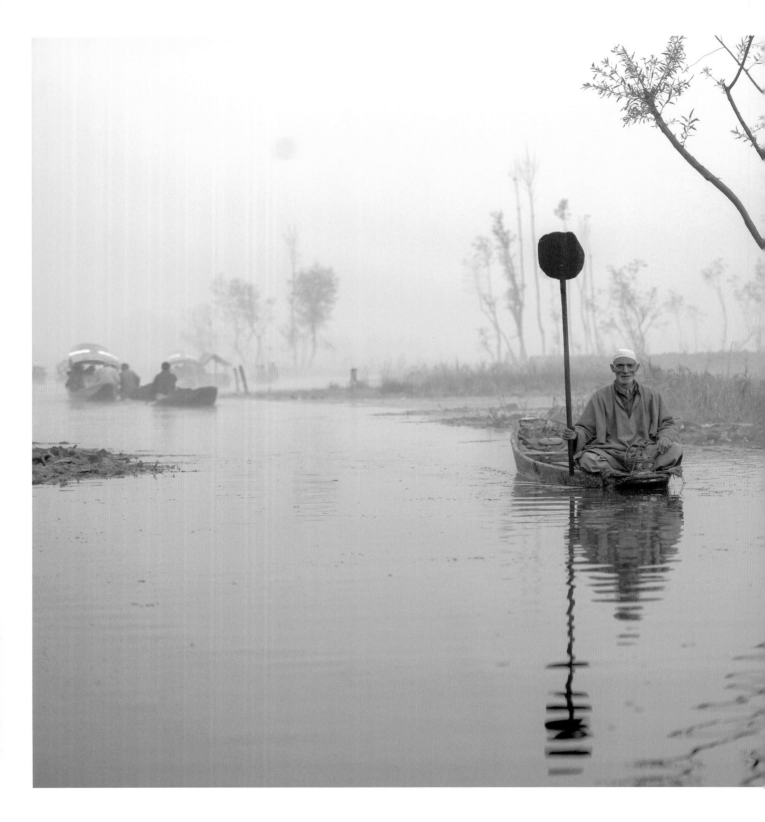

◁ **早安达尔湖·印度克什米尔斯里那加**

在斯里那加达尔湖的水上市场，当地人划着小船进行交易，我们也选择在船上度过了一晚。清晨，我们乘坐小船前往市场，整个湖面上笼罩着薄雾，朦胧中隐约可见其他小船悄然驶近。突然，一艘小船上的一位老人举起了船桨，仿佛在向我们致意。这个瞬间令人感到意外，却也庄严而神秘。在摄影中，这样的意外时刻往往稍纵即逝，留下的遗憾比成功抓拍的例子更多。因此，摄影的真谛有时在于早一步预见美丽，而不仅是看到眼前的景象。

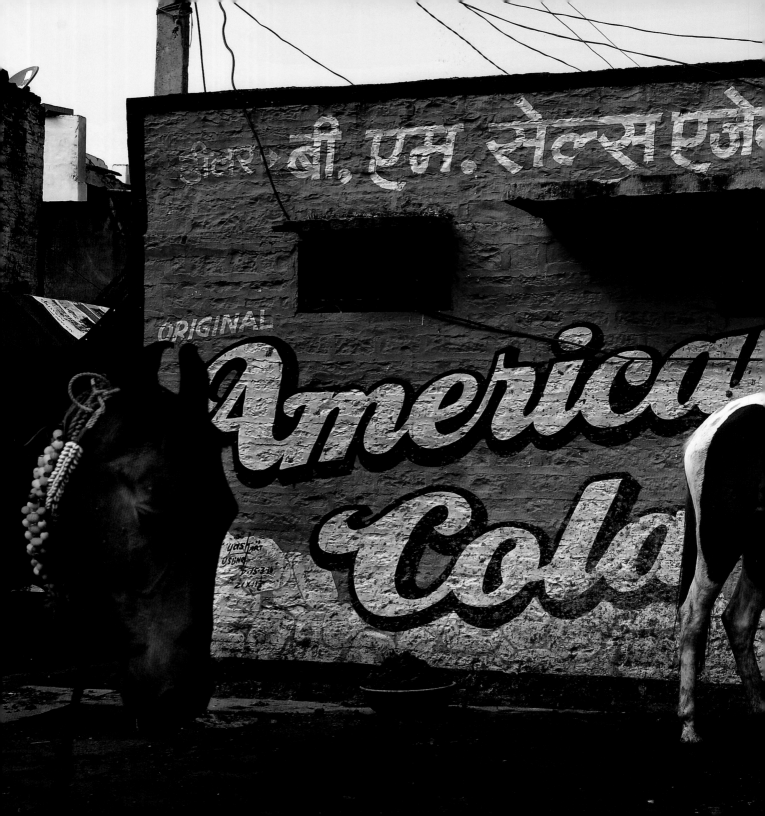

对比

这里并不是指形式上的主体和背景之间冷暖、明暗、形状等的对比，而是指当你看到物体后大脑所产生的联想，以及这种精神活动结果的差异性。

比如，看到可乐广告，你可能会联想到这是现代工业的产物，甚至可能会想到资本无孔不入地扩张。再看到刷着广告的马棚和充斥着马粪的地面，这些可能会让你想到原始的生活状态。但是，当照片拍下的是马厩墙上刷着可乐广告时，现代工业和原始农业的对比就跃然纸上。敏感的摄影师能够看到这种对比，并迅速感受到二者之间的差异性，然后就需要直接作出反应，举起相机进行拍摄。

◁ **戴项链的马 · 印度**

印度人对牛的崇拜是众所周知的，但实际上，印度的耆那教还有更多的教义。耆那教不仅不敬神，反对种姓制度，还强调众生平等，认为每个人都有机会得到救赎，而且不歧视妇女。这种平等观念在印度社会中对其他物种的态度也有所体现，比如人们会给马戴上项链。你曾经想过这匹马可能是一匹母马吗？这个例子展示了印度人对动物的关爱和对平等的追求。

看到墙上刺眼的广告和那串挂在马脖子上的项链，现代和传统的对比是明显的。传统精神还能保持多久呢？这是一个引人深思的问题。

还有一种对比情况：摄影师在观看时通常会和自己生活中的经历，以及自己的认知进行对比。当对比后的感受是司空见惯的重复时，摄影师可能不会按动快门；而当感受到巨大差异时，就会按动快门进行拍摄。在印度第二大城市的一个贫民窟，看到卖肉的摊贩用布驱赶拥挤着扑面而来的马蜂和苍蝇时，我被这个场景所震惊。对于长期生活在大城市的青年人来说，观看到这一景象会联想到被密封好摆在冷冻柜中销售的肉类。这时，现实和你认知的对比产生的差异，就是按动快门的动机。当你感受到对比的差异性时，这代表着对于有相类似经历的观者来说，这样的照片富有新意，并会让他们的喜爱。

▷ **印度卖肉的老板 · 印度孟买**

很巧的是，阳光从顶上往下照，正好照亮了前景中飞舞的马蜂和苍蝇。我使用了1/50s的曝光时间，锁住了背景中的老汉，却让前景中飞起的马蜂们变得模糊，画面因为这群马蜂而显得动感十足。

神秘和悬疑

　　我们很乐意花费很多时间，从头到尾循序渐进地阅读小说。倘若你直接看最后一章，提前知道了最终的结果，不是不好吗？一般来说，大部分人不愿意这样做，因为读者乐于享受这份神秘和悬疑带来的乐趣。这种由未知和不确定性带来的乐趣，在其他艺术领域中也是常见的。"飞流直下三千尺，疑是银河落九天"让我们百读不厌，诗人不仅没有写明瀑布的海拔，也没有告知最重要的物理指标：落差、水的流量以及流速。可是，人们对模糊和未知情有独钟。

　　当摄影师在非洲草原拍摄到狮子撕扯啃咬角马那血淋淋的场面时，会非常兴奋，因为这是难得一见的场景。殊不知，这种直接的表现往往会让观者感到不安和恐惧。观者看到狮子巨大的嘴巴和锋利的牙齿，这和诗人说水的流量和落差没有什么两样。

　　影像叙事和文字相比处于劣势，摄影师要从画面中找到让观者突然浮现出神秘和悬疑的迹象是很不容易的。围绕着场景，先分析直白地拍摄以外的精神活动，狮子捕捉到猎物时并不会立刻表现出满足感和征服感，这种感觉在填饱肚子之后才能出现。现在狮子更多的是担心到嘴的食物被鬣狗等别的动物抢走，拼命地先进食，并警惕地瞭望。可是，让人感到遗憾的是，有些摄影师刻意放弃拍摄它瞭望的瞬间，狮子吃得累了，摄影师的相机也跟着休息了。

▷ **味道好极了 · 肯尼亚马赛马拉草原**

这只狮子嘴角上的一抹血迹和被血粘连的鬃毛，都是因为它啃食了活生生的动物造成的。在文学创作中，把提出疑问叫作"故事钩子"。这张照片的"钩子"就是狮子嘴角的血迹，可能引发观者的想象：它的脚下是不是踩着一匹角马呢？

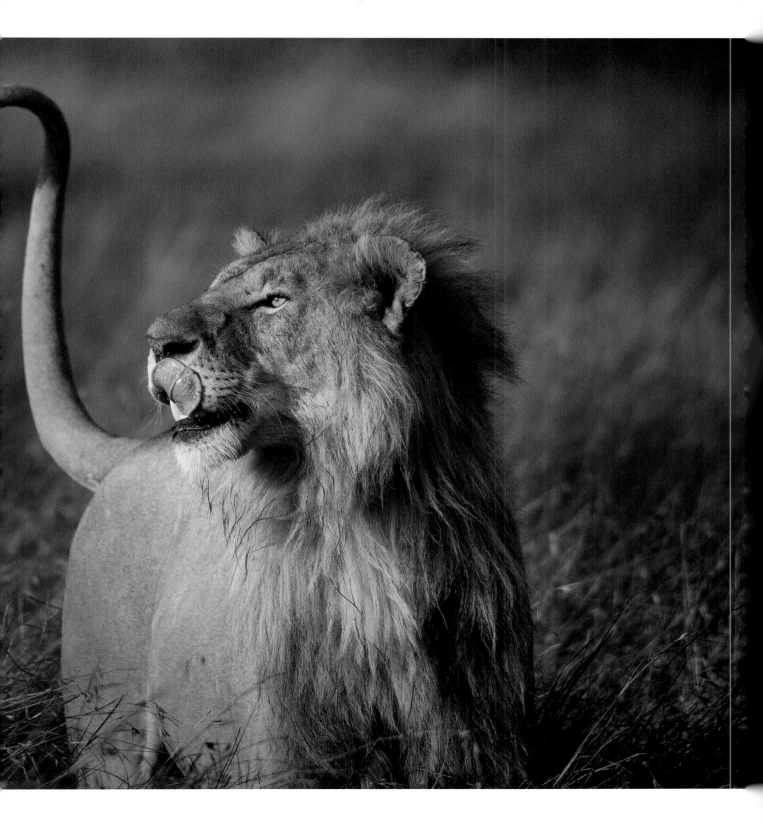

制造混乱

摄影的过程就是让物体表面反射或者发出的光穿过镜头进入感光元件，之后感光成像。这让所有摄影师背上沉重的写实主义的包袱，并不断地磨炼自己的成像水平，都把展示被摄体形象作为摄影的首要任务。他们精心设计曝光和构图等，但过于直白、直接地突出主体，反而使图片失去应有的活力。

建议摄影师可以借鉴其他艺术门类，比如话剧、小说、电影等。这些艺术形式在整个叙事脉络中从不直白地告诉结果，而是用矛盾和隐藏的线索来引起读者或观众的注意。摄影师也能用自己独特的方式来拖延观者观看的时间。

最常见的方式就是把主体藏起来，甚至把主体放在画面外，或者放在画面中的暗部，又或者摆放多个主体在不同位置，甚至使用杂乱的前景来影响观者的判断速度和阅读效率。但是这样做是有风险的，没有观者乐于被操纵，有的观者因为无法发现主题或者找不到主体而放弃观看，更别说对主题的共鸣了。但是总有人能够非常成功地操纵别人的视线和看法，达到主题突出、画面耐看的境界。对于摄影师来说，能勇于尝试是一件幸福的事，敢于失败是成功的前奏。

▷ 高处不胜寒·上海

这是世博会的一个场馆，猛然间看到这张照片会有些摸不着头脑。垂直地立在墙面上的地板和乐器让人以为照片放反了，在看远处地面大厅走动的人才明白这是特意为之的场景。更重要的是，有一位女士站在大窗前若隐若现，幽幽地站在那儿。画面没有一个非常明确的主题，却因此留下了无限遐想。这是一张人人都觉得自己能看得懂，但又说不明白、看不出什么主题的照片。

▽ 湖中教堂·斯洛文尼亚布莱德湖

斯洛文尼亚，一个宛如童话般的国度，其璀璨明珠—布莱德湖绝对是不能错过的景点。在湖中心有一座小岛（布莱德岛），岛上矗立着一座古老的梦幻教堂，湖光山色，让人仿佛置身于童话世界。

我选择前景的树枝，树枝的线条伸向远处湖中央的小岛。当时我考虑了很久，是让前景的树枝指向小岛，还是把小岛放在中央？最后还是决定让树枝对小岛有所遮掩。这种扰乱视线的做法，加上采用接片拍摄的宽幅，在画面增加了小岛以外的内容，让照片看起来并不会被一眼看穿，延长了观者观看的时间。

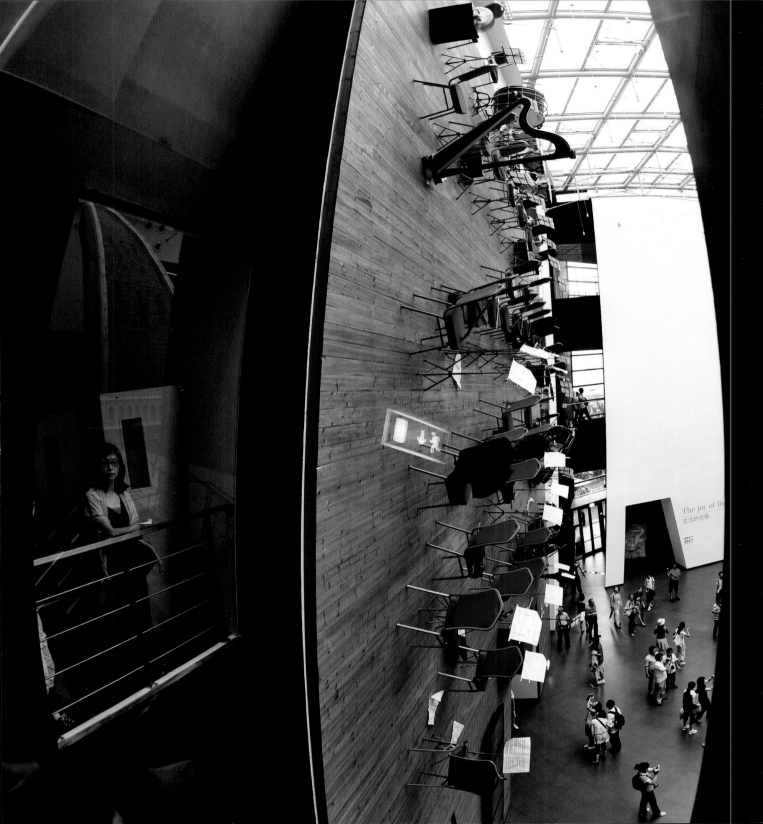

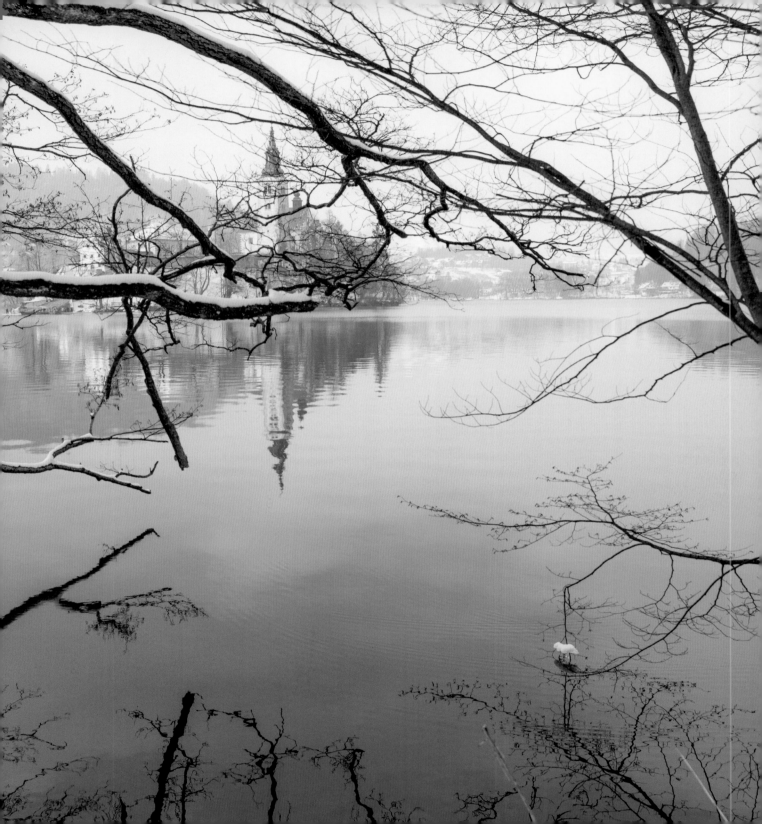

在光影的世界里，我们既是观察者，也是创造者。每一次按下快门，都是对生活的深度解读与独特表达。而"摄影眼"，便是我们的灵魂之窗，是我们观察世界、感知世界的独特视角。现在，让我们一同走进摄影的神秘世界，探讨观看、摄影、视角、作品和成功之间的微妙联系。

首先，我们要明确的是，作为摄影师，我们观看的不仅是表面，而是透过表面去寻找深层的意义。这是一种超越常人视觉的观看能力，我们称其为"摄影眼"。它不仅是观看，更是感知、理解和诠释。有了"摄影眼"，我们就能洞察生活的秘密，捕捉到那些隐藏在平凡中的非凡。

其次，我们要学会的是，如何用"摄影眼"去看世界。这并不意味着刻意去寻找奇特的事物，而是在日常生活中发现不寻常的美。有时候，一束阳光照进窗户，一阵微风吹过花丛，甚至是一滴雨水滑落叶尖，都可能是我们创作的灵感。我们的作品，就是通过镜头，呈现我们看到的世界，让别人感受我们的视角，体验我们的情感。

最后，我想说的是，"摄影眼"并不是一蹴而就的，需要我们不断地磨炼和提升。在这个过程中，我们需要学会从别人的作品中汲取灵感，观察他们是如何看世界的，理解他们的创作思路，吸收他们的创作技巧。只有不断地学习和实践，我们才能够提升"摄影眼"的敏锐度，才能够拍出更好的作品，并走向成功。

后记

从 2009 年开始，我带着国内的摄影师踏遍世界各地，用心记录每一处美景，这一坚持就是 15 年。在这个过程中，我不仅结识了许多志同道合的朋友，还深入了解了他们的摄影追求。为了满足摄影师们对于摄影知识的渴求，我撰写了这本书，主要从人类进化的视角探讨摄影视觉的可能性。当然，摄影的知识体系博大精深，这本书所能呈现的仅是冰山一角，但我相信未来我们会有更深入的探讨。

对我而言，摄影不仅是一份工作，它已经融入了我的生活，成为我感知世界、传递情感的一种方式。尽管家人起初对我选择这份工作有些不解，但是最终还是给我极大的鼓励。我深深体会到，没有家人的支持，是走不到今天的。在这个过程中，我还得到了许多好友的关心和帮助。

2022 年 10 月，我决定辞去原来的工作，给自己的人生按下暂停键。那时，我选择在风景如画的武夷山驻足，静心感受生活的节奏。我能有这样一个机会，得益于我的好友陈建霖先生的建议。而能够在武夷山大王峰下安心创作，则要归功于周仁华夫妇、陈起夫妇的关心与帮助。他们的支持让我能够远离尘嚣，全心投入到这本书的创作中。

这本书能够在短短三个月内完稿，离不开清华大学出版社编辑老师的信任和鼓励。当我产生懈怠情绪时，好友叶虹女士总是及时出现，督促我继续努力。完稿后，姜舒函女士主动帮忙进行了文本校对。她们的帮助让我能够在创作过程中保持高昂的热情和严谨的态度。

用佛家的话来说，这些都是机缘巧合。但我更愿意相信这是朋友们对我的厚爱和帮助的结果。我是一个不善于表达的人，很少说出感谢的话，但每一次的帮助和支持，我都铭记在心。在这里，我要向所有给予我帮助和支持的朋友表示最诚挚的感谢：厚爱难相忘，回报无尽时！感谢你们陪我走过这段旅程，未来的路还很长，希望我们能继续携手前行。

老柒

武夷山兰汤老柒摄影茶坊

2023 年 12 月 6 日